經典碑帖放大本

王羲之十七帖

孫寶文 編

上海人民美術出版社

十七日先書郗司馬未去即日得足下書爲慰

2

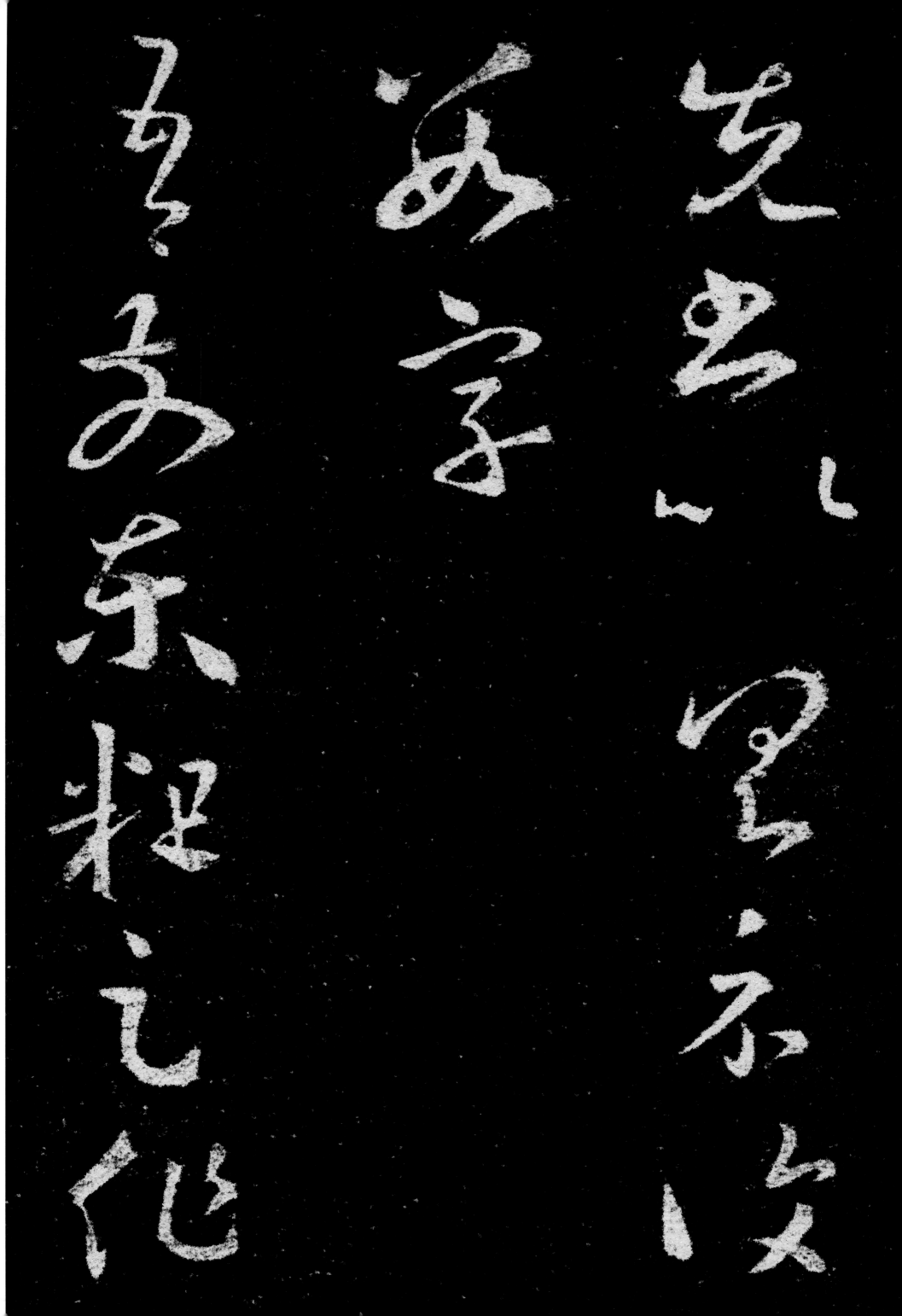

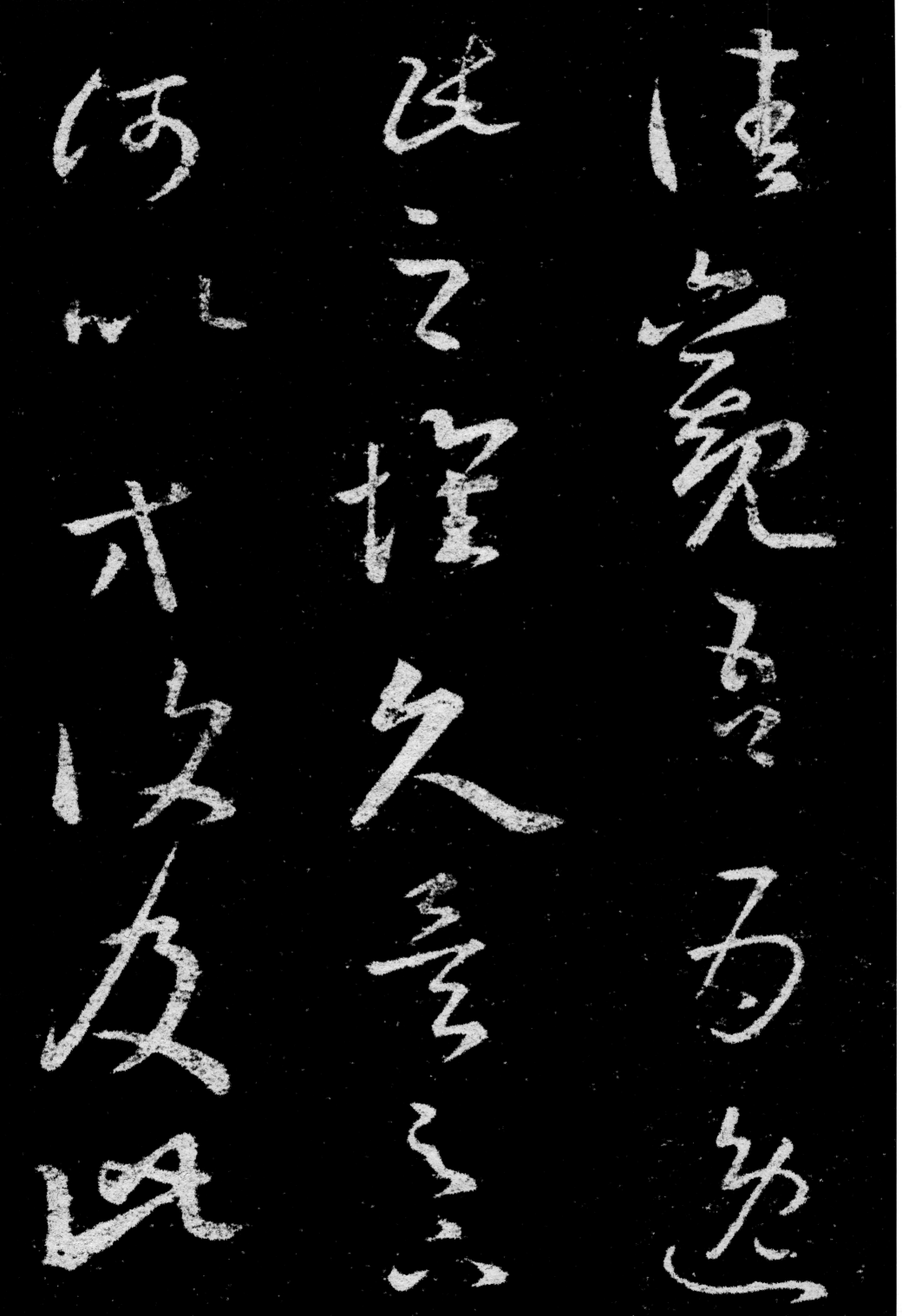

鄉里人擇藥耶無緣言面爲歎書何能悉

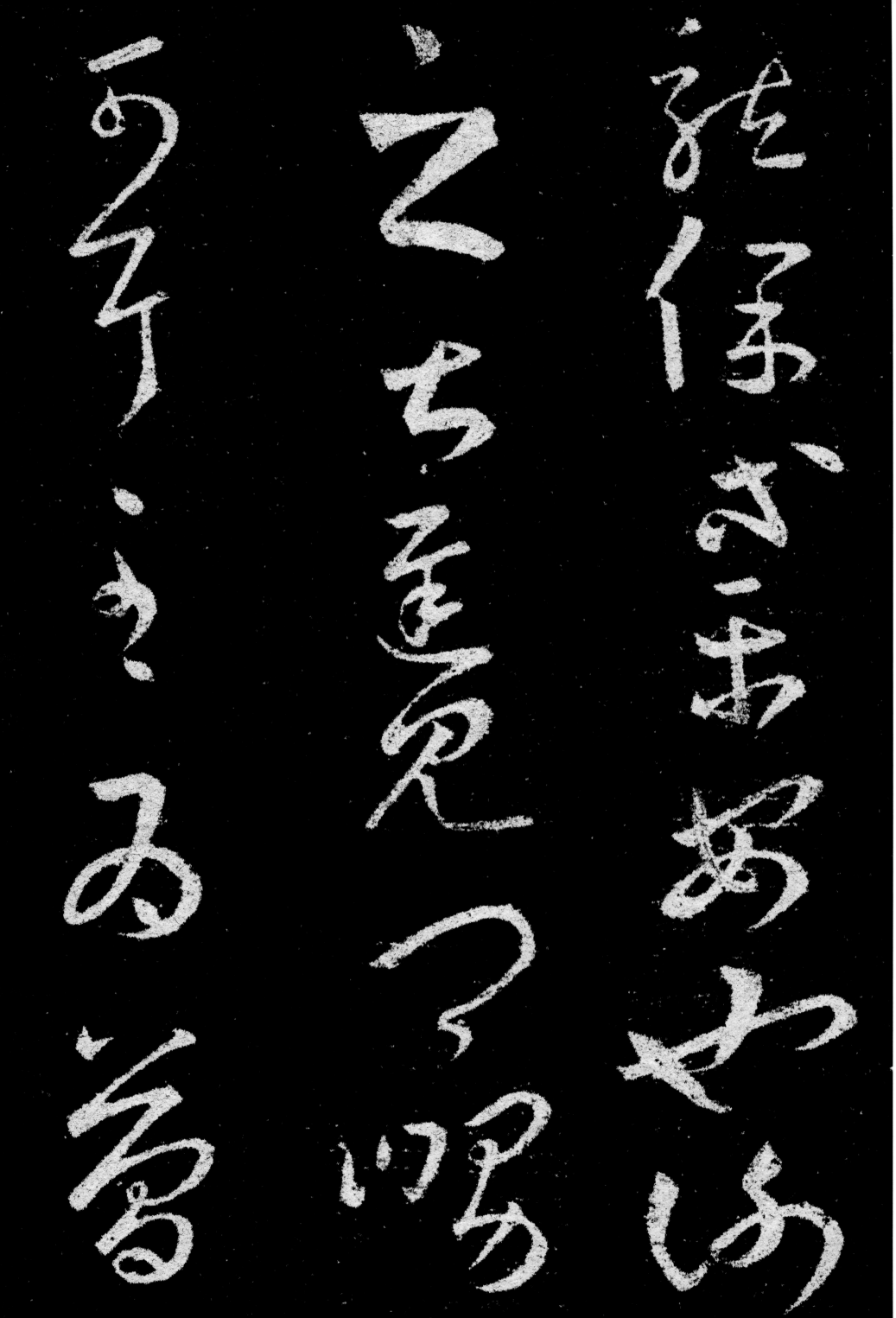

隔也　今往絲布單衣財一端示



隔也
今往孫布單
布財一端示



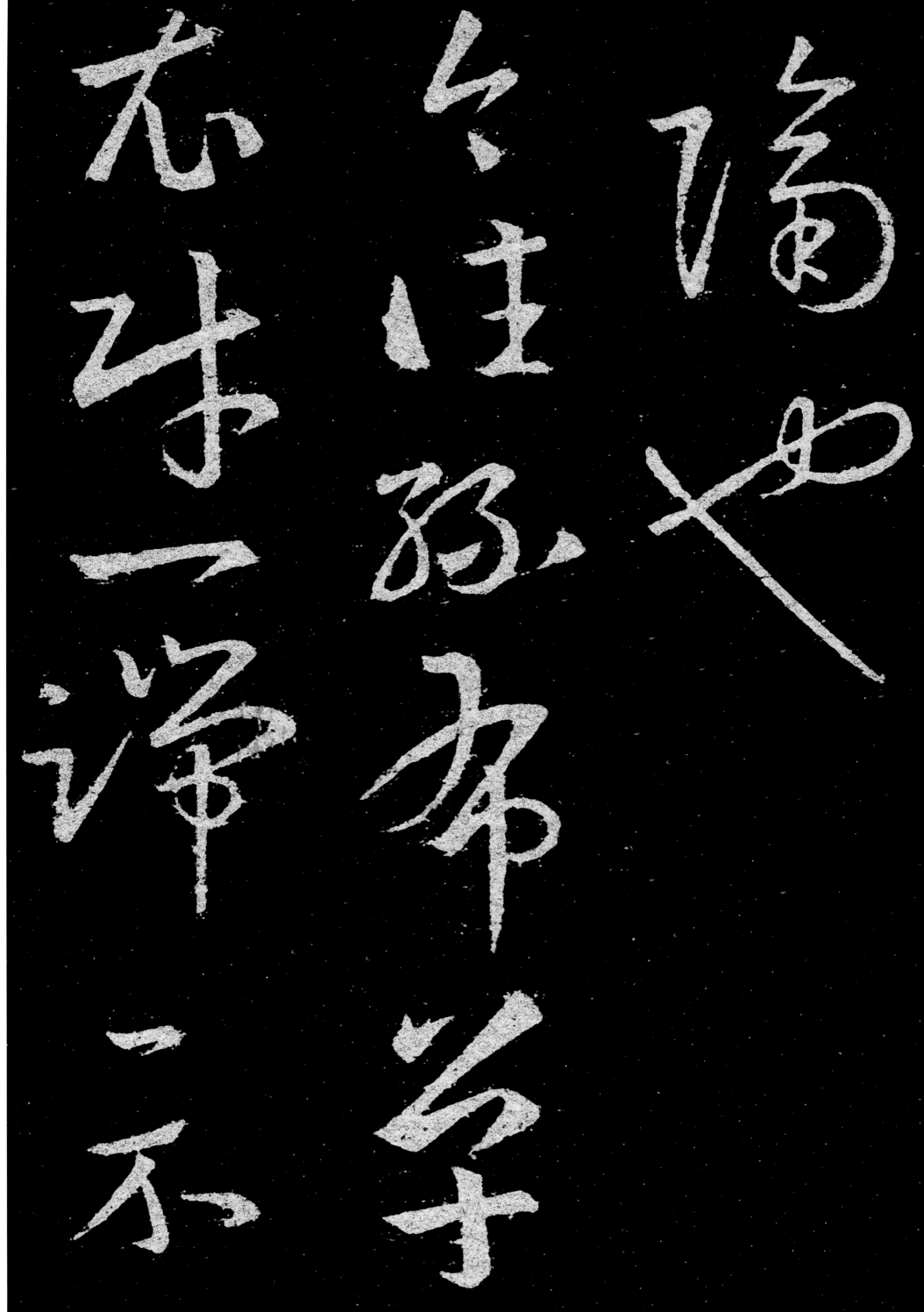

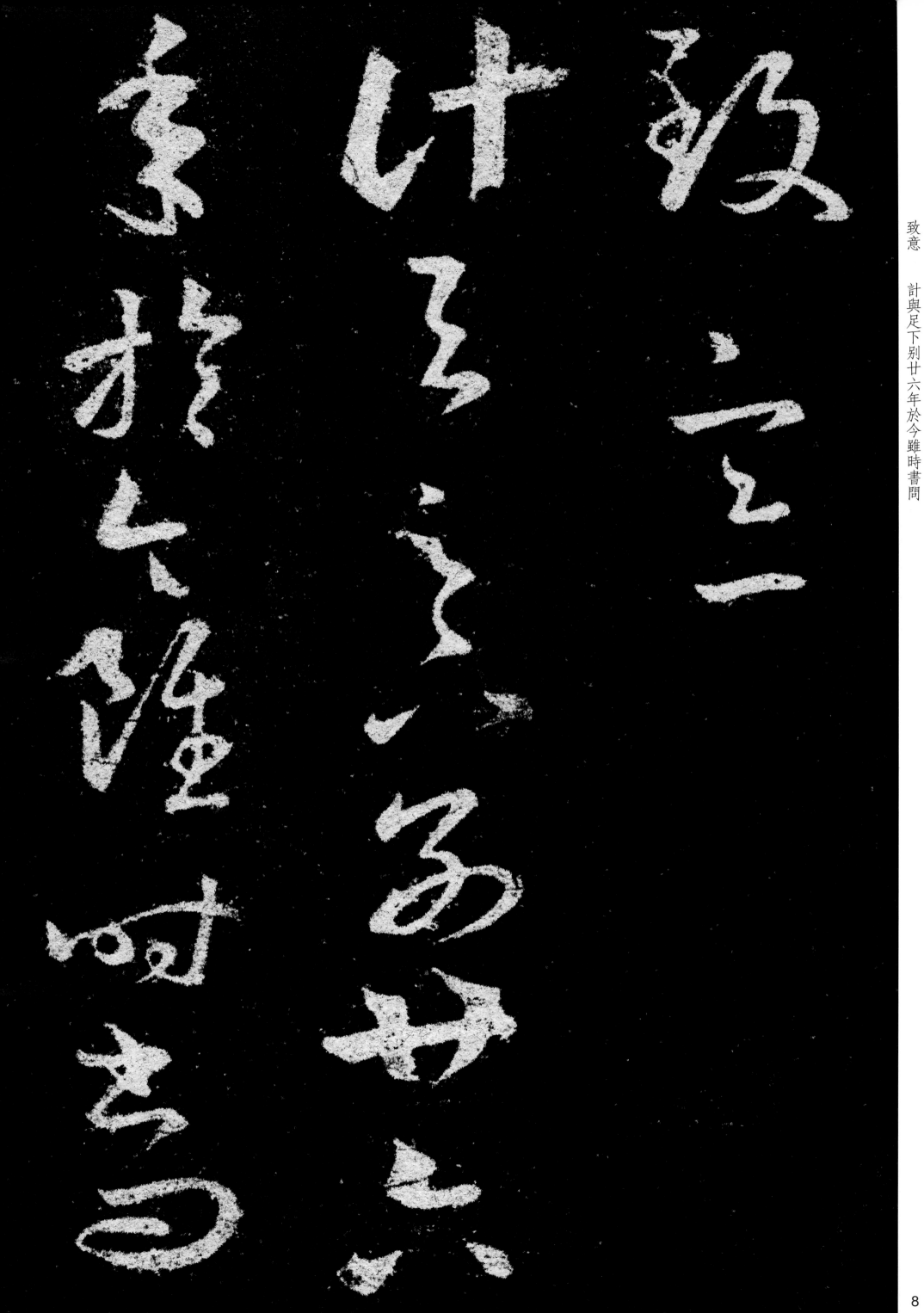

不解闊懷省足下先後二書但增歎慨頃積雪凝

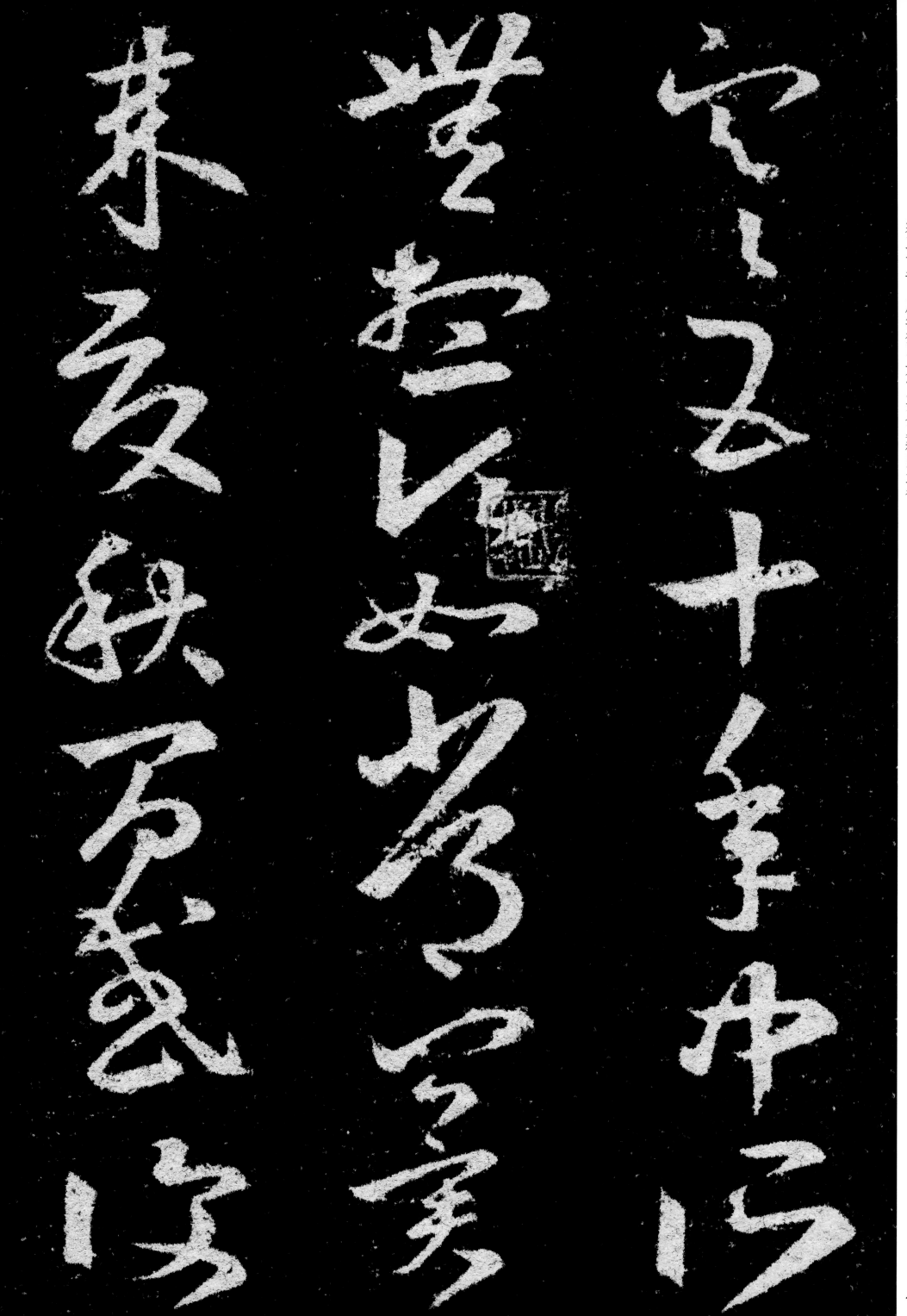

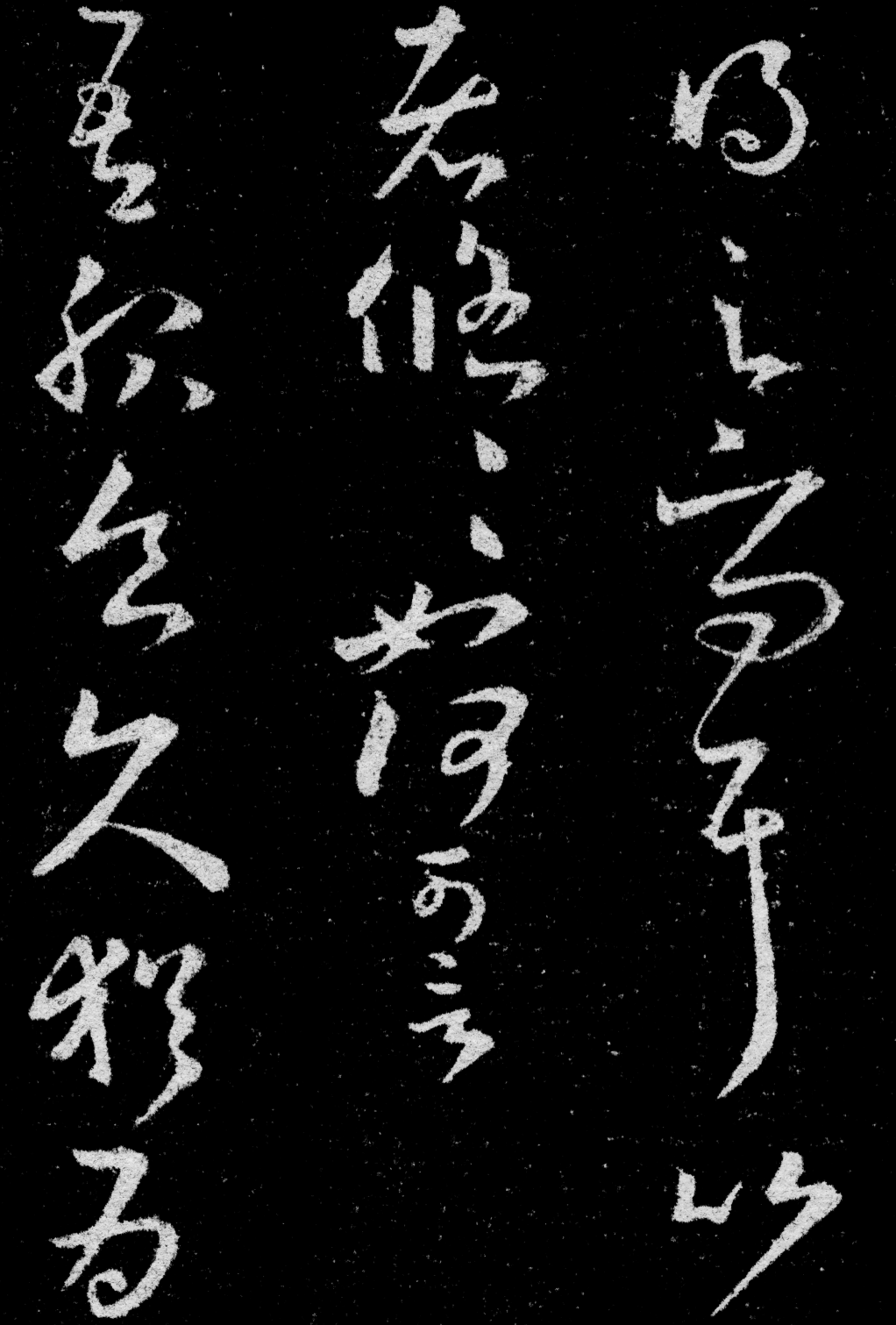

得足下問耳比者悠悠如何可言　吾服食久猶爲

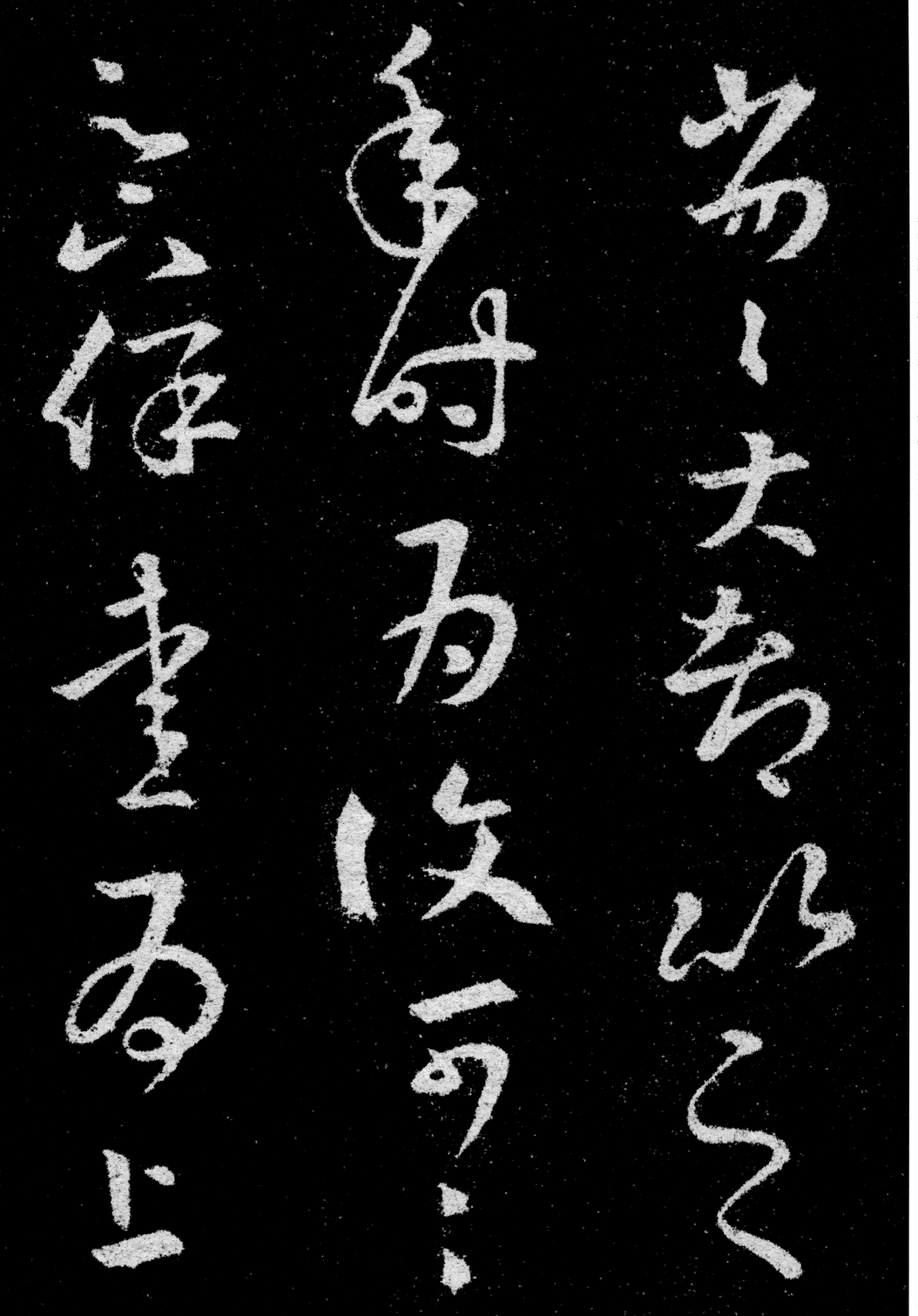

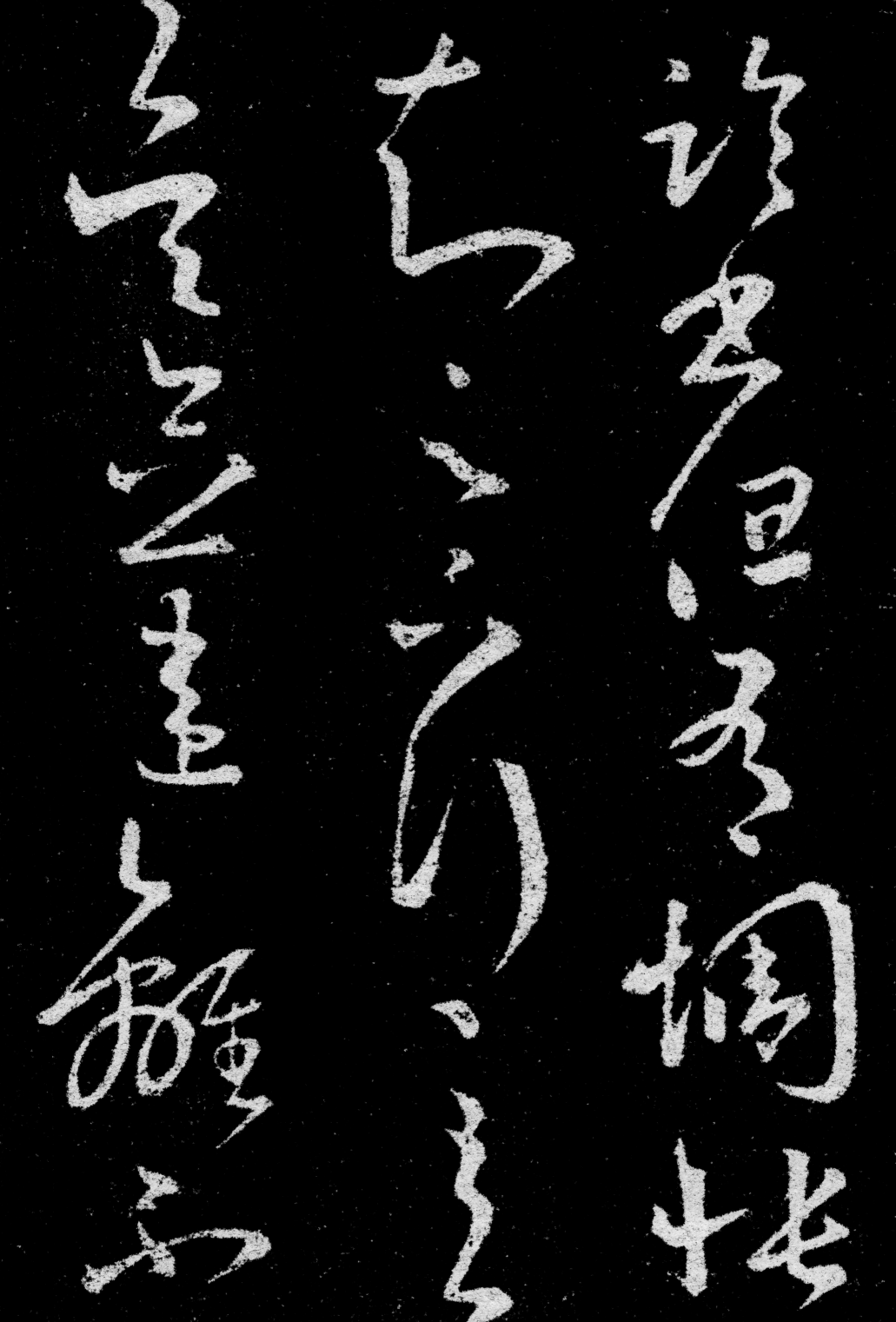

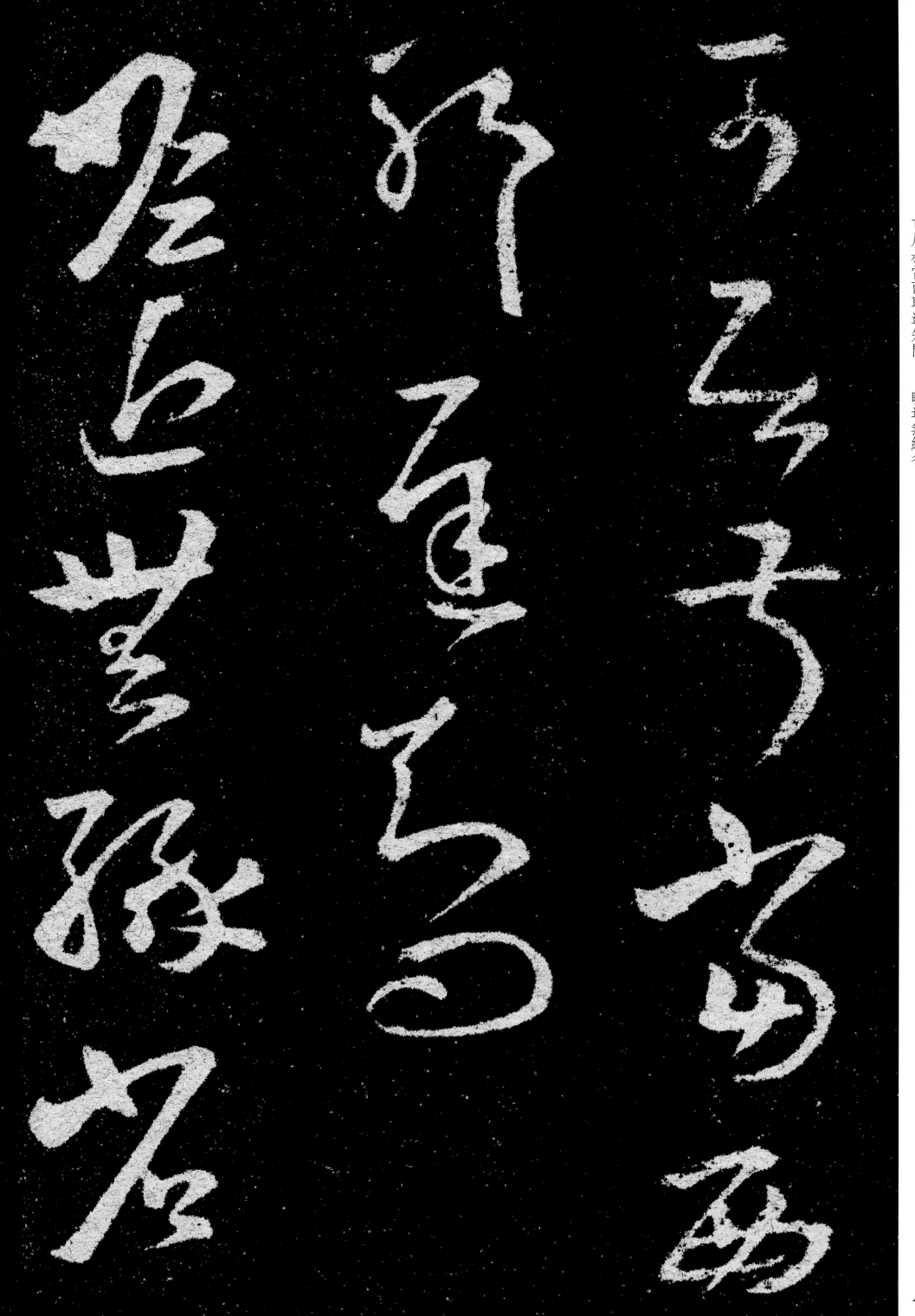

苦但有悲歎足下小大悉平安也云卿當來居此

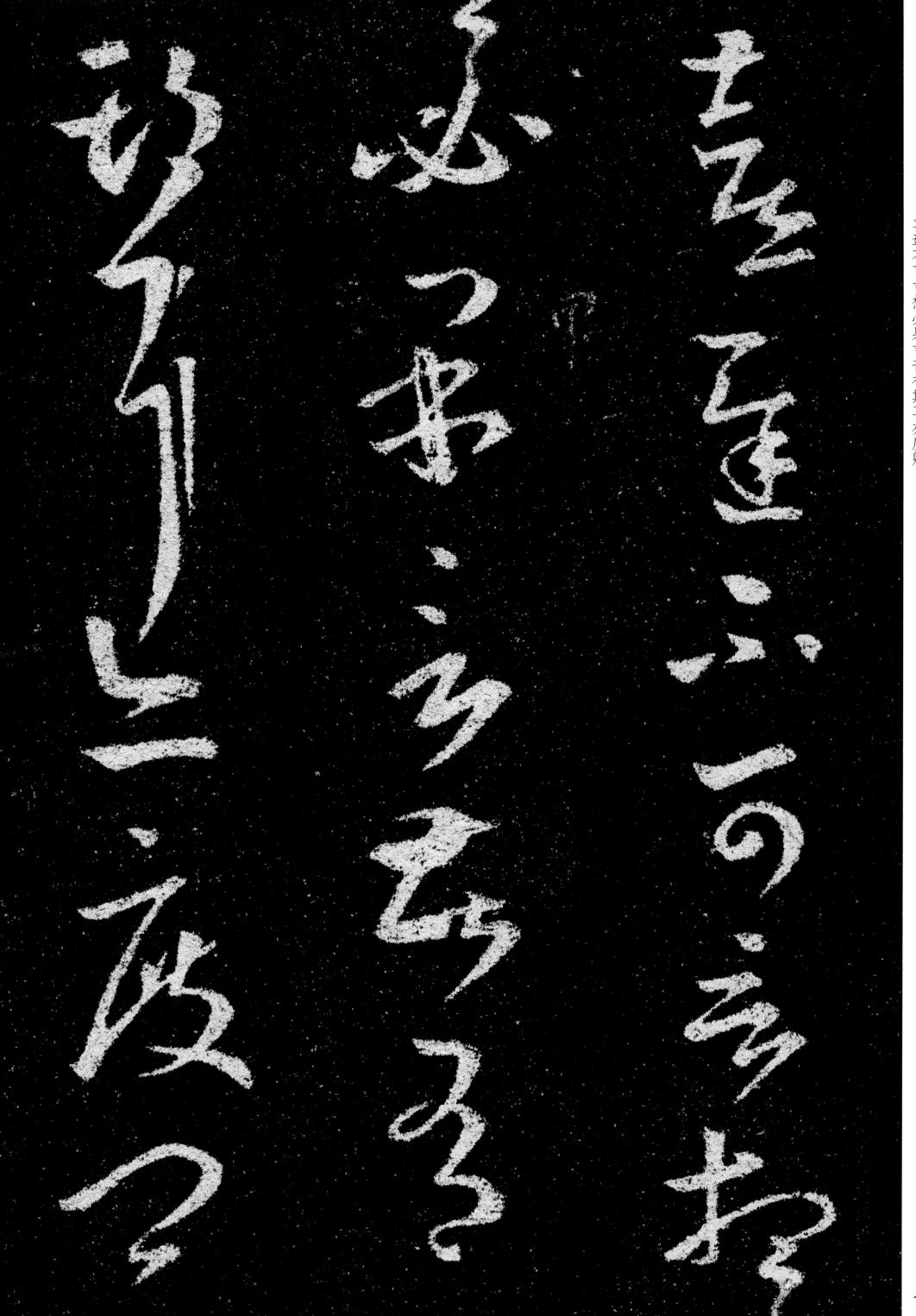

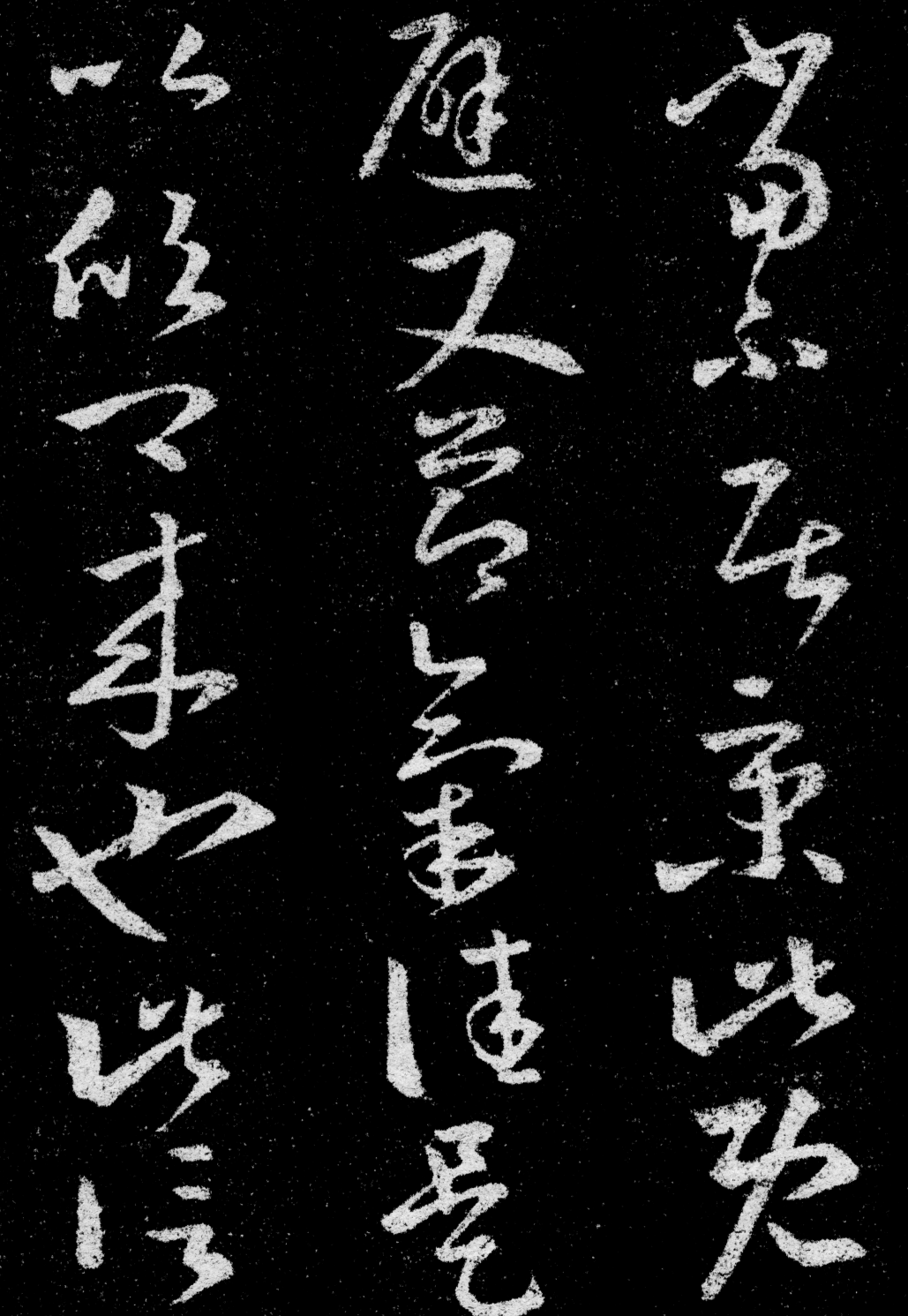

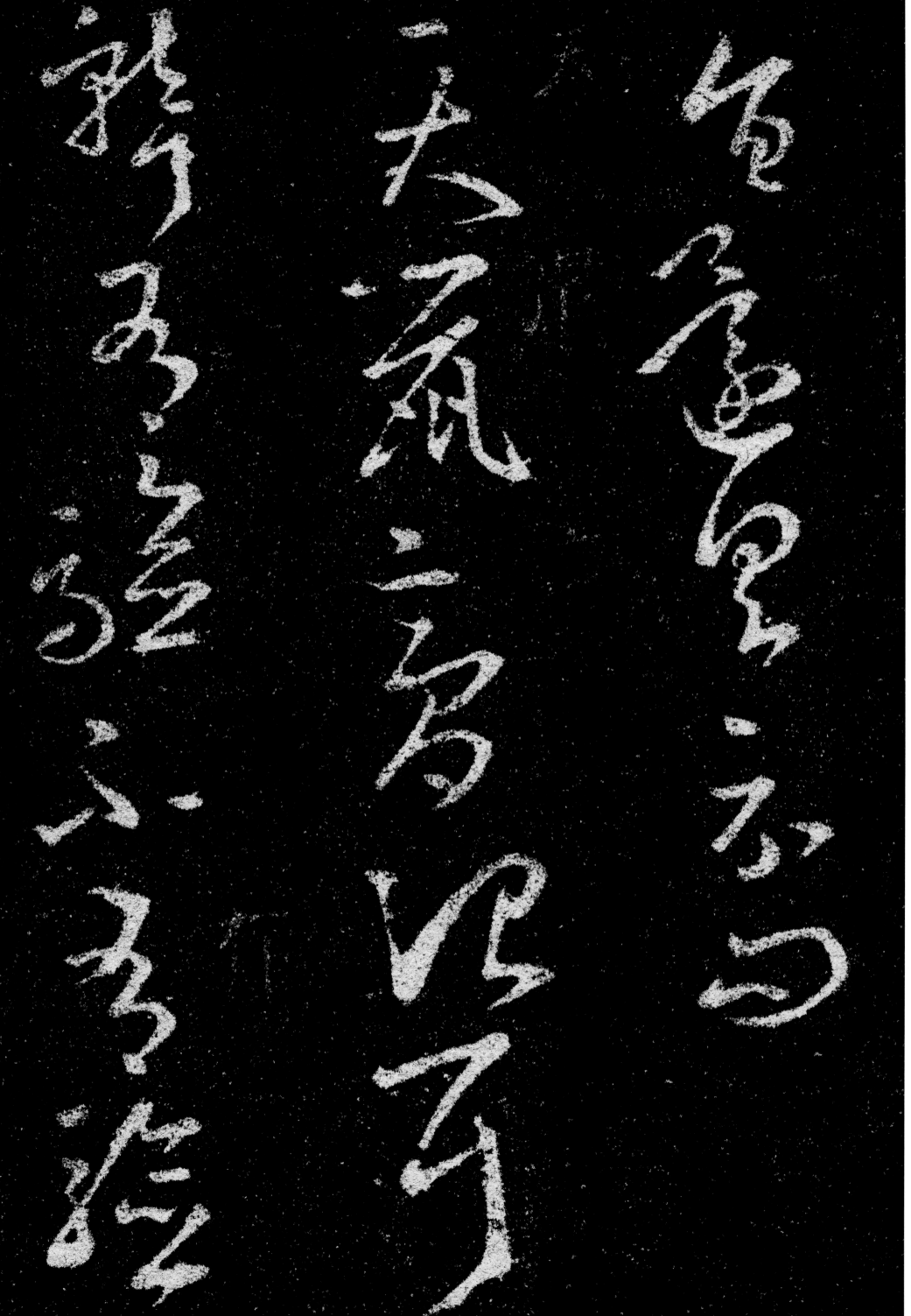

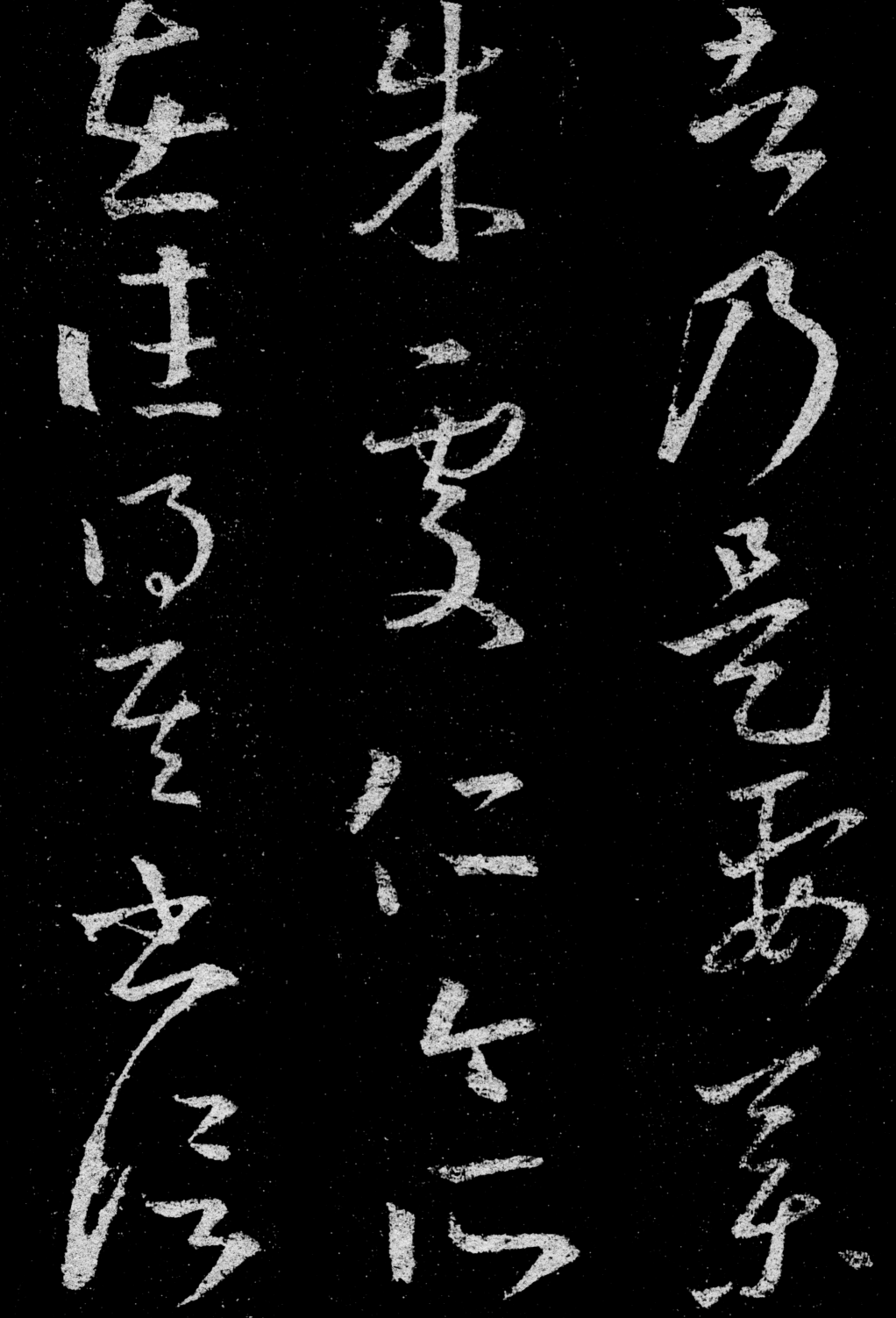

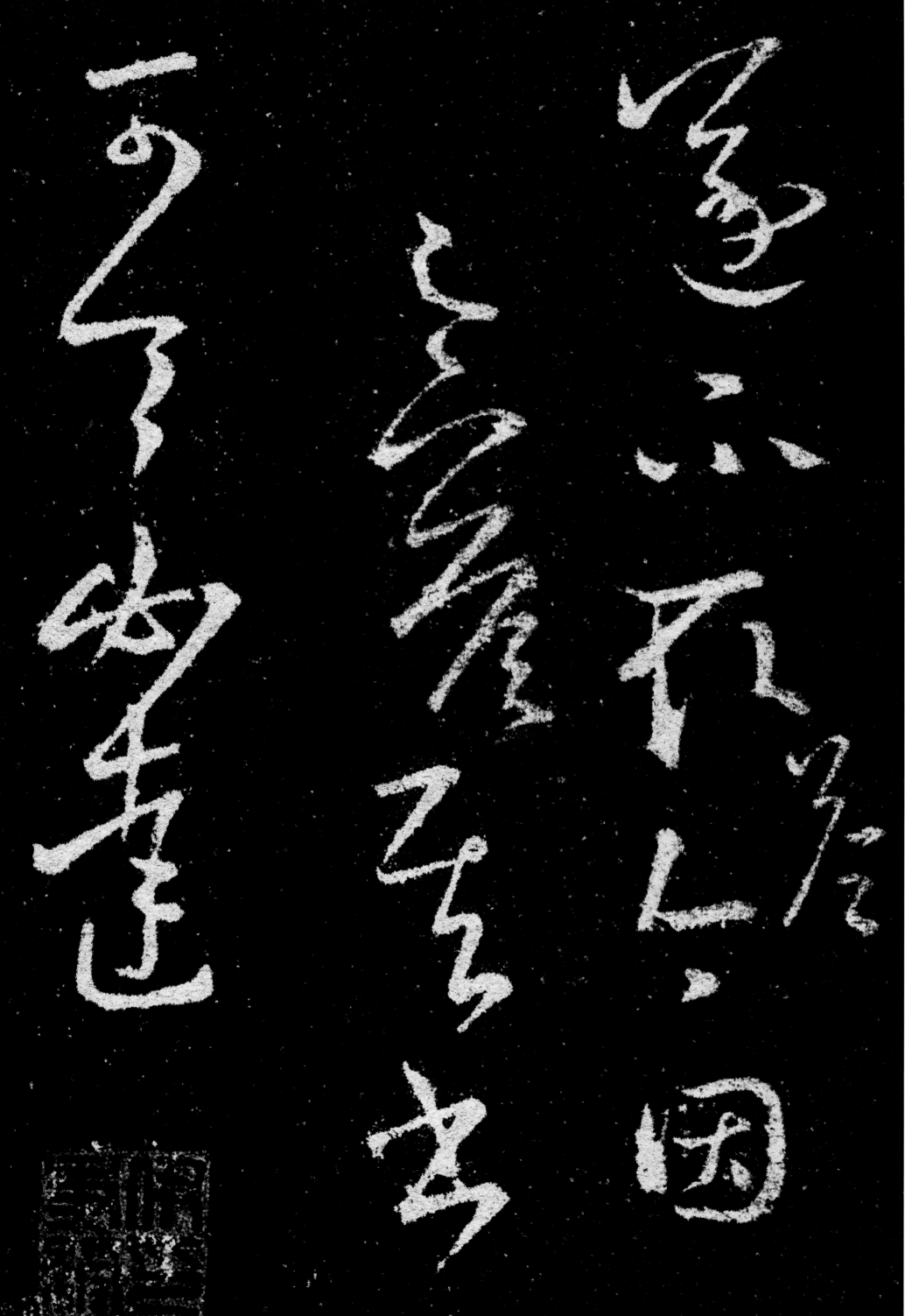

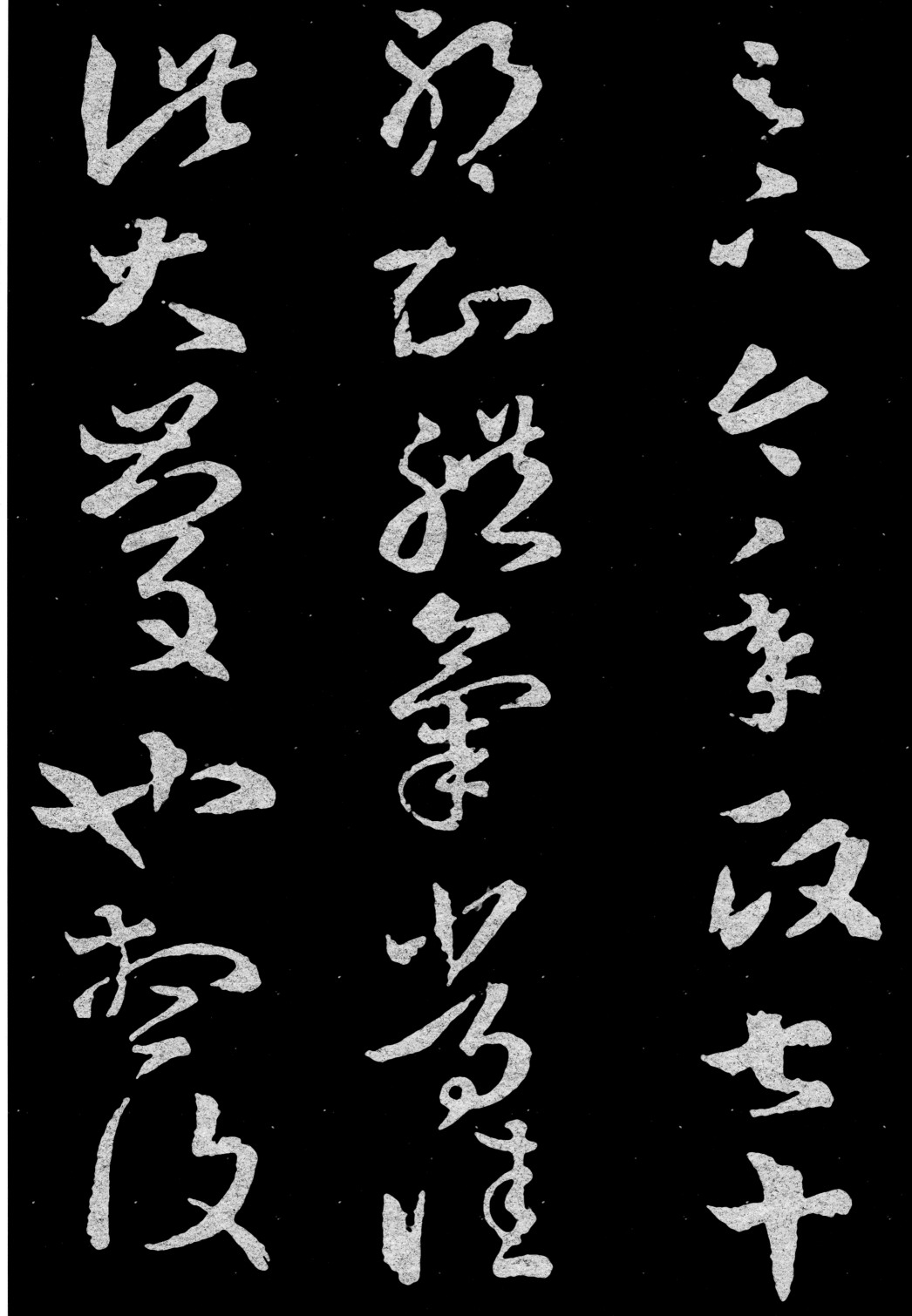

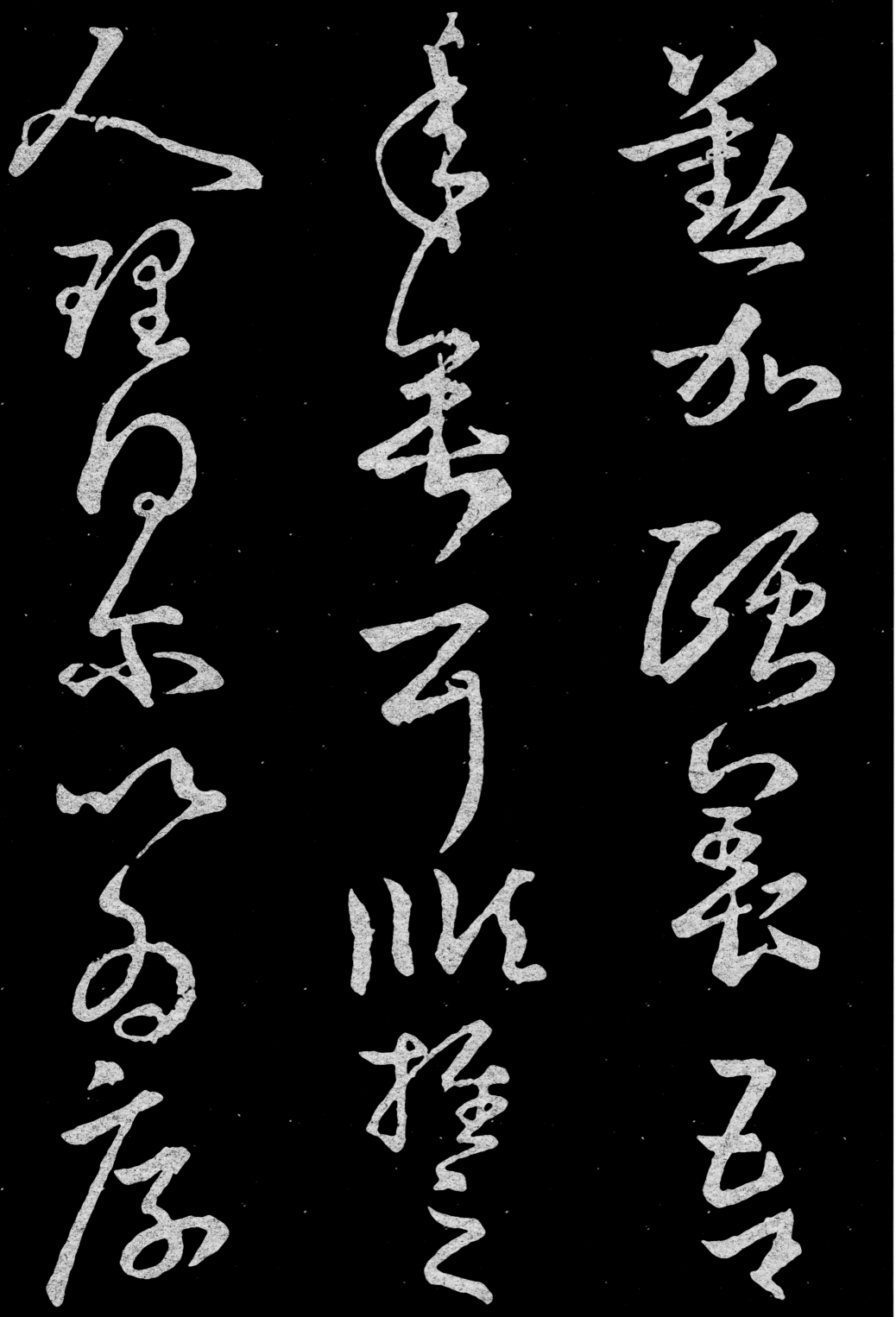

勤加頤養吾年垂耳順推之人理得尔以爲厚

22

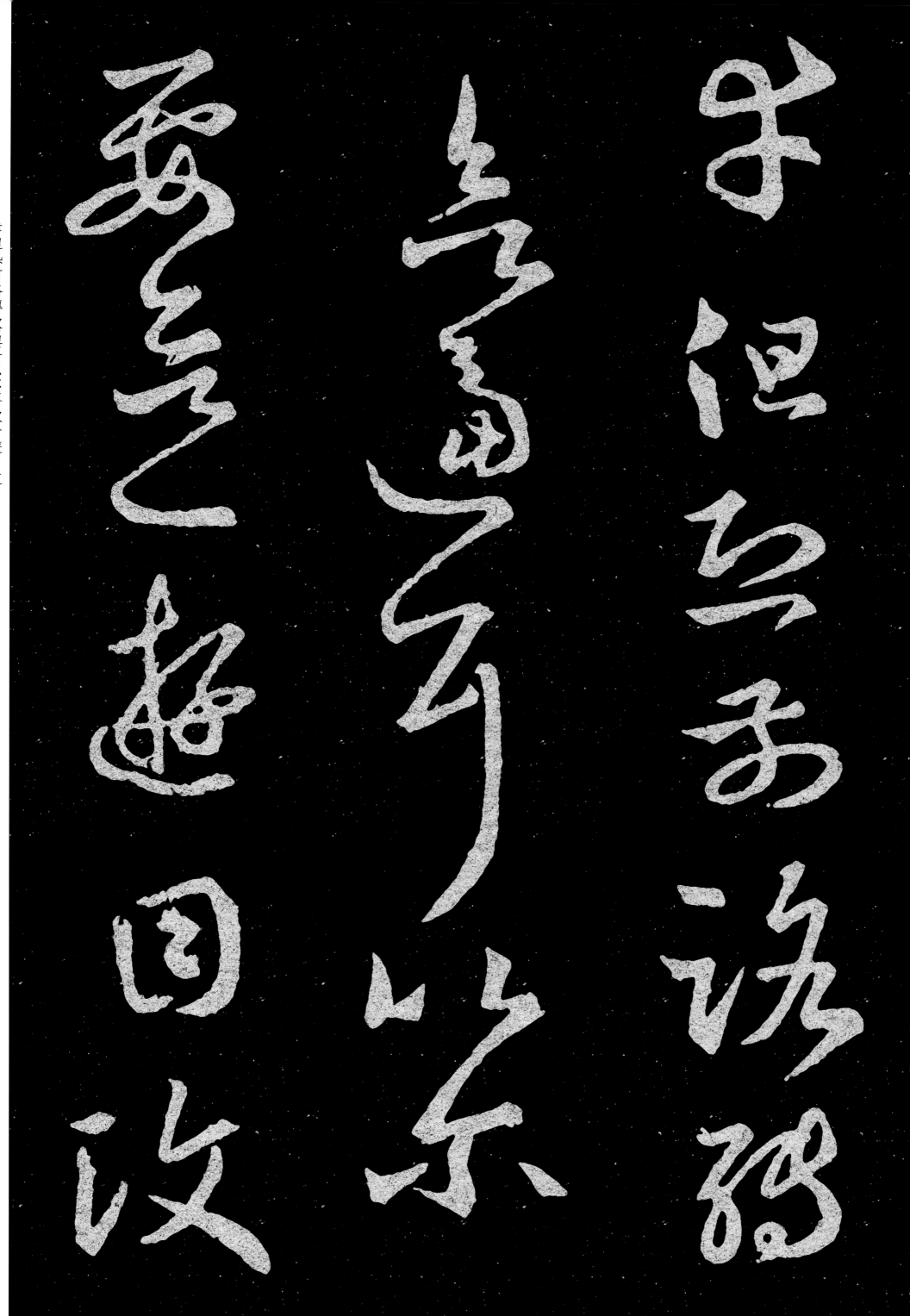

幸但恐前路轉欲逼耳以尔要欲一遊目汶

23

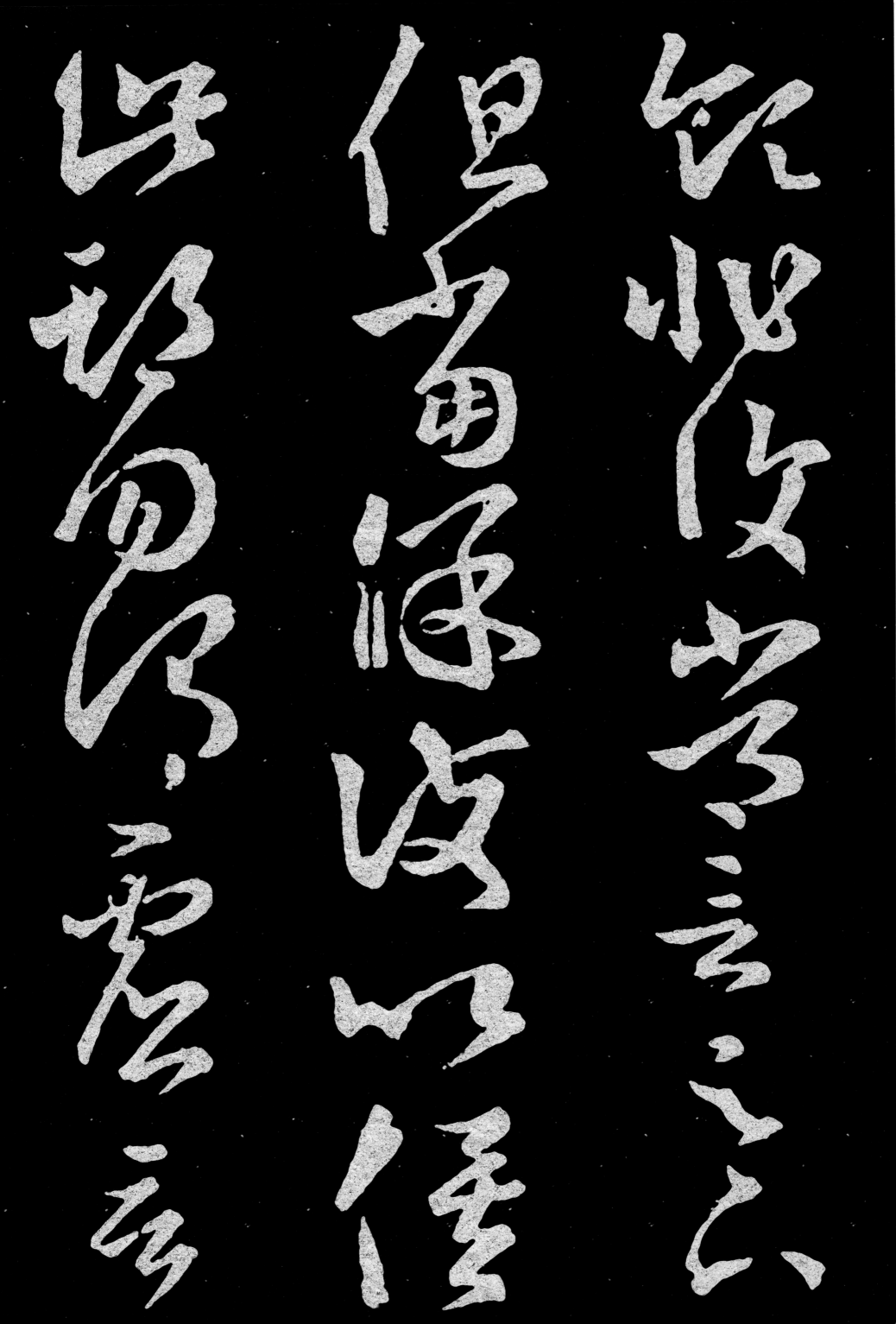

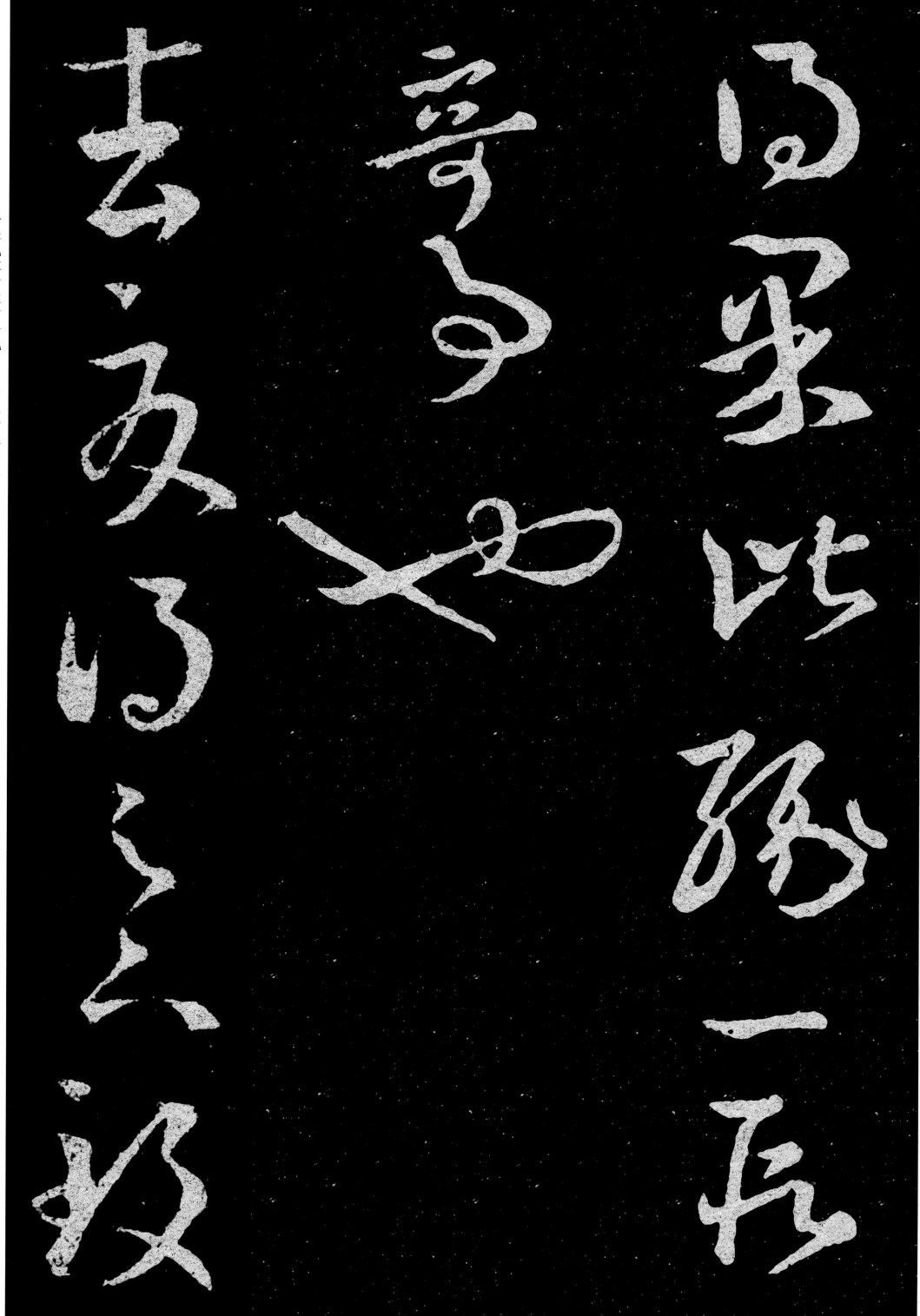

先
路
久
竹
若
人
杖
者
多
此
若
布
若

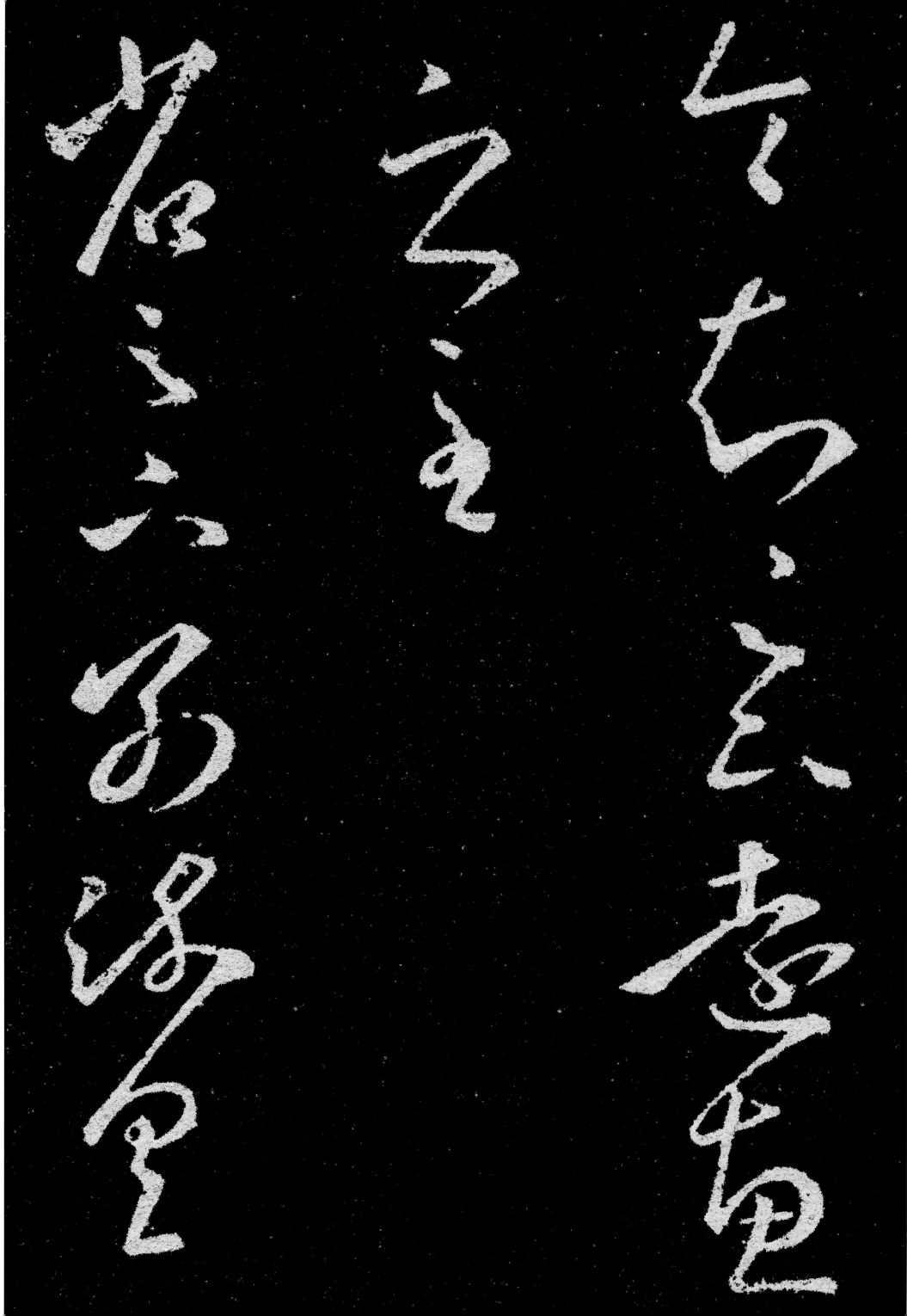

令知足下遠惠之至　　省足下別疏具

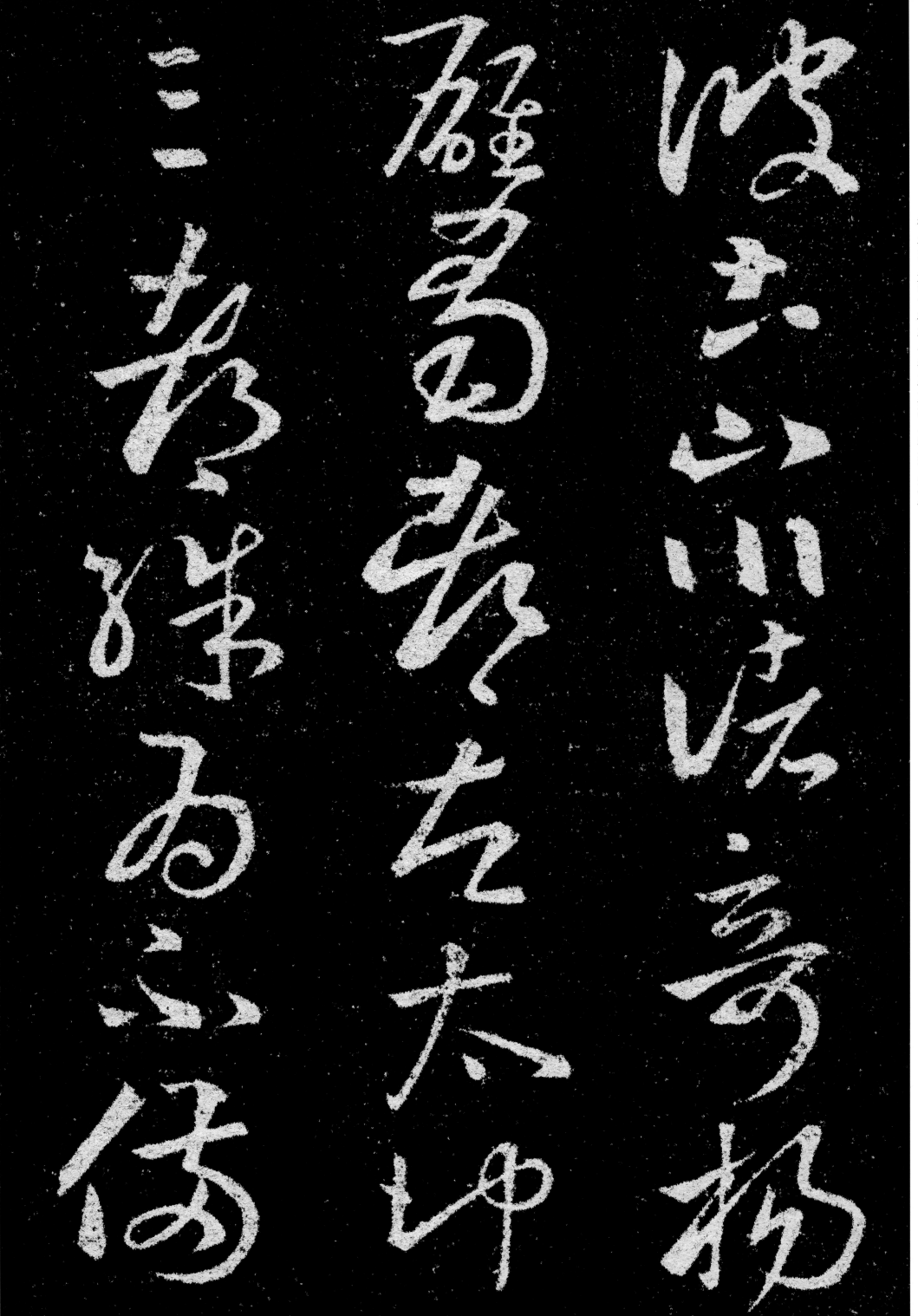

彼土山川諸奇楊雄蜀都左太沖三都殊爲不備

出彼故爲多奇益令其遊目意足也可得果

當生之不令足之不

余之可不主尉不

二之遠趾韶生之

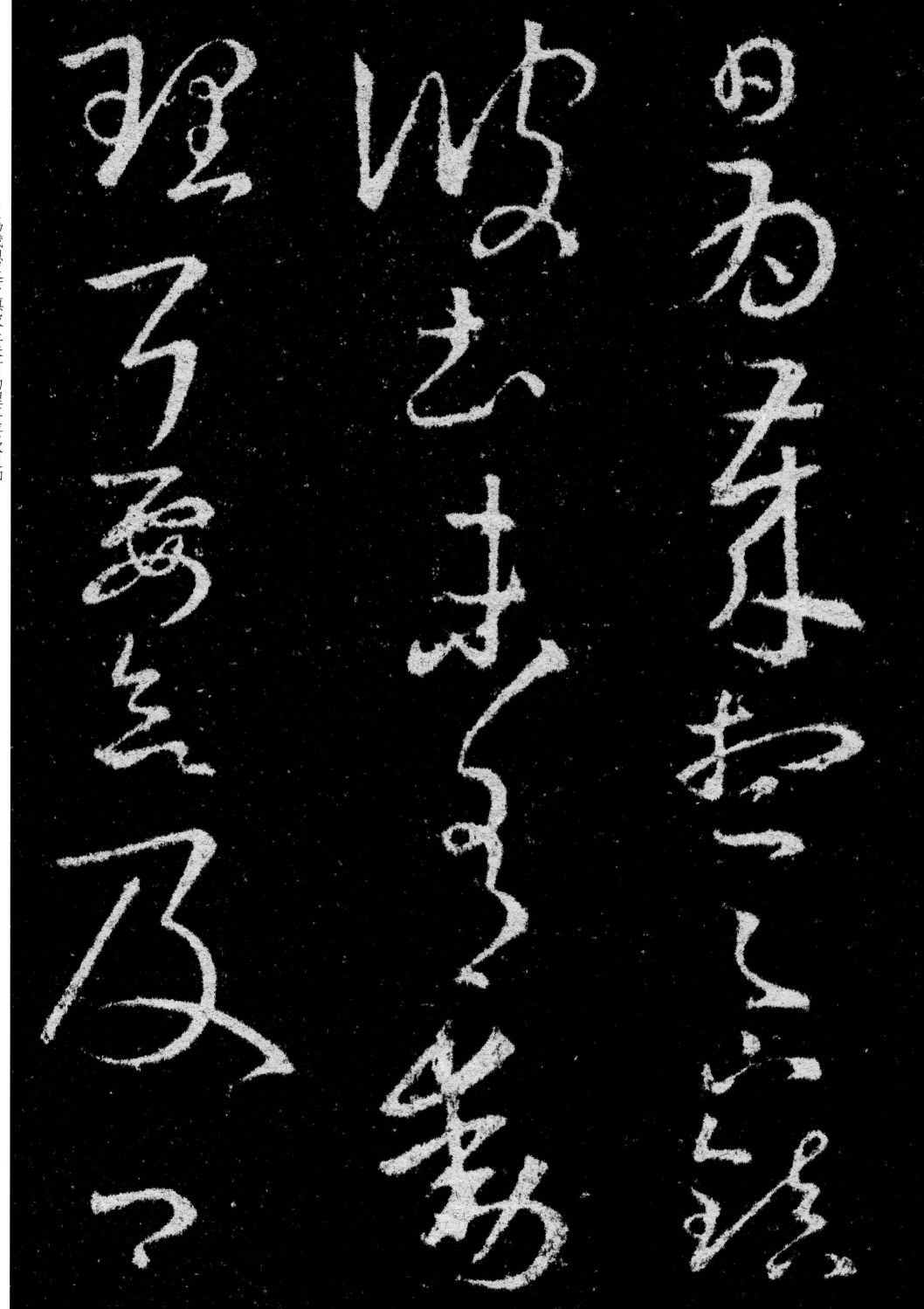

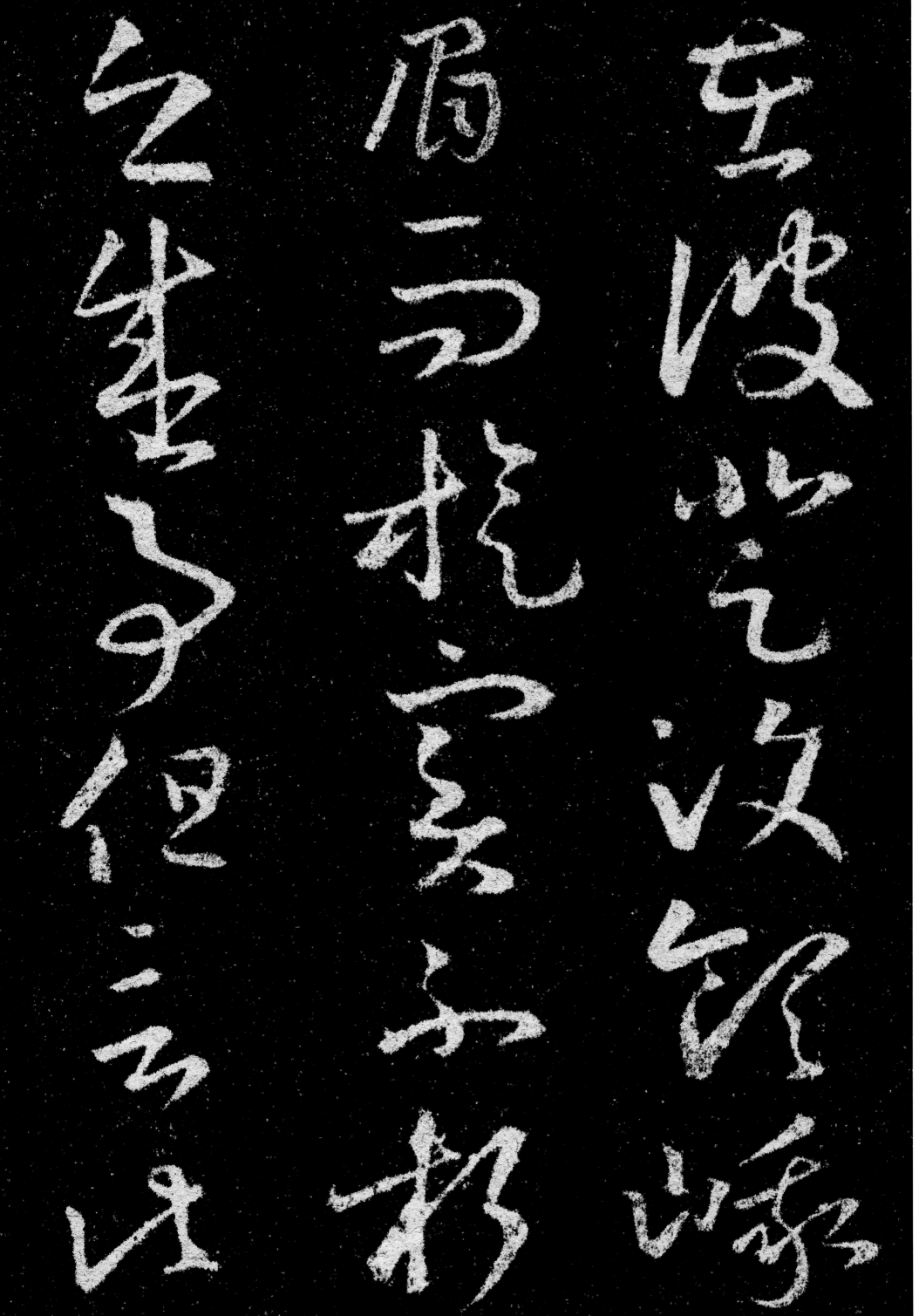

心以馳於彼矣　彼鹽井火井皆有不足下目見不爲

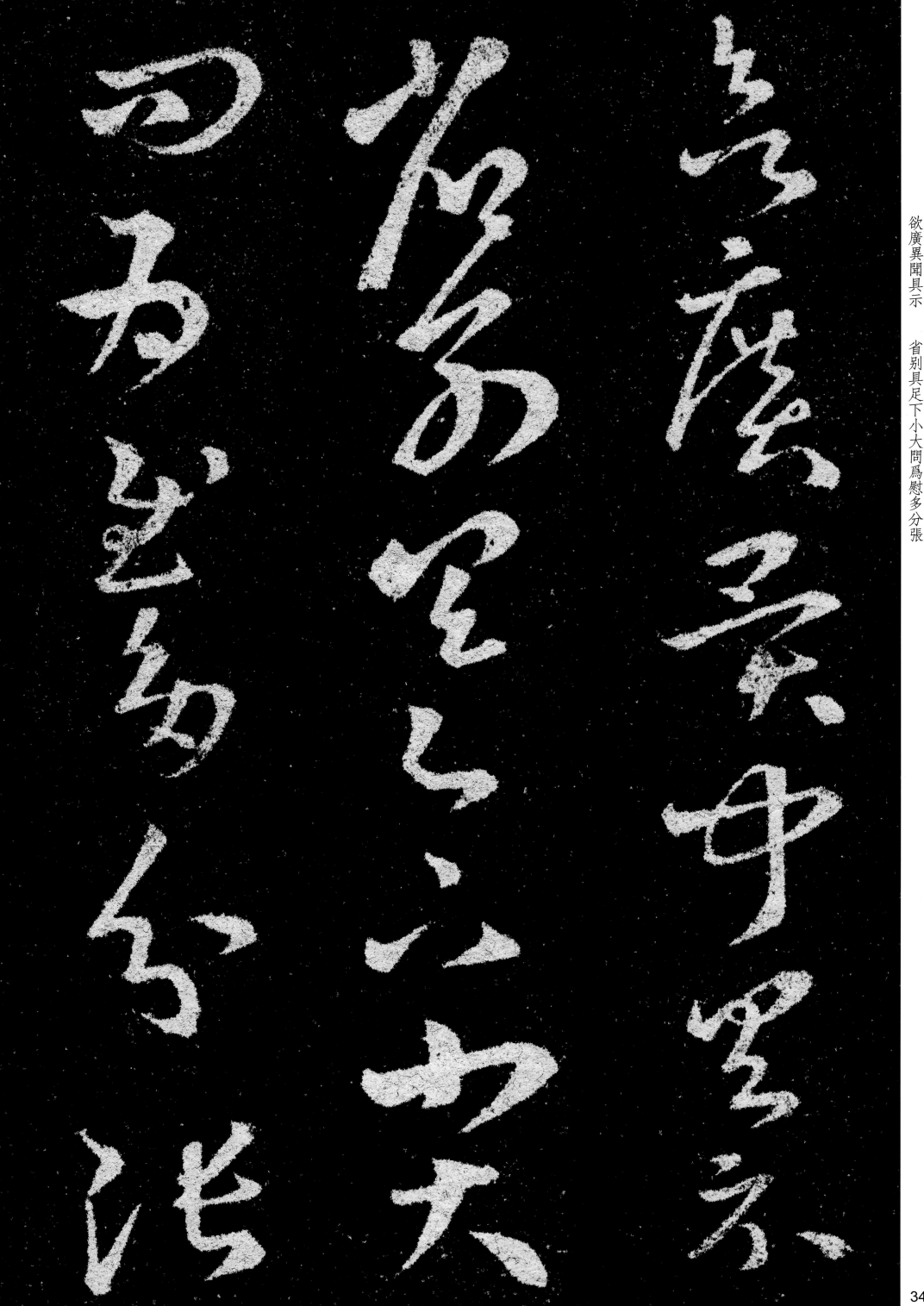

欲廣異聞具示　省別具足下小大問爲慰多分張

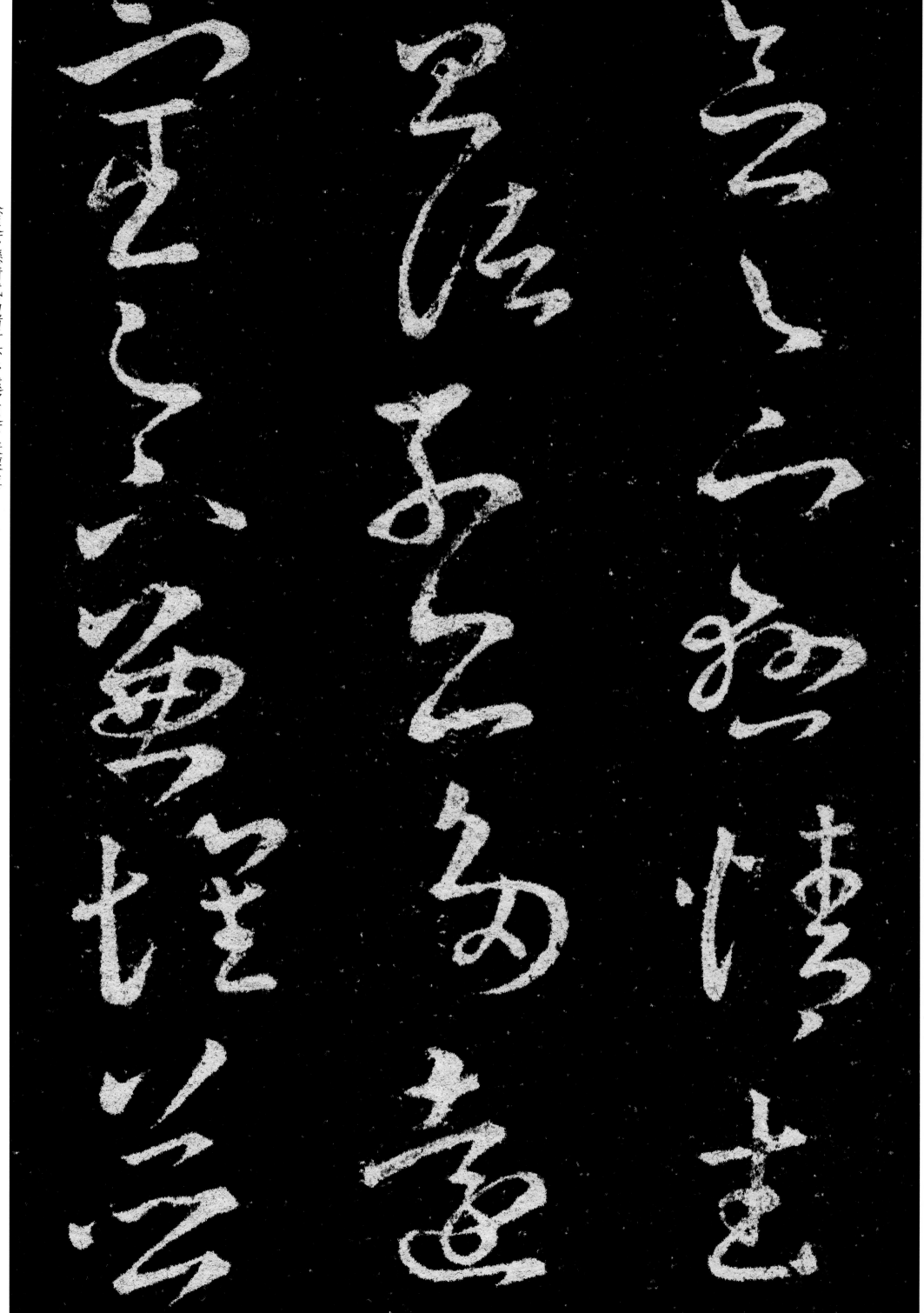

念足下懸情武昌諸子亦多遠宦足下兼懷並

寫二六老婦頃疾篤救命恒憂慮餘粗知且平安

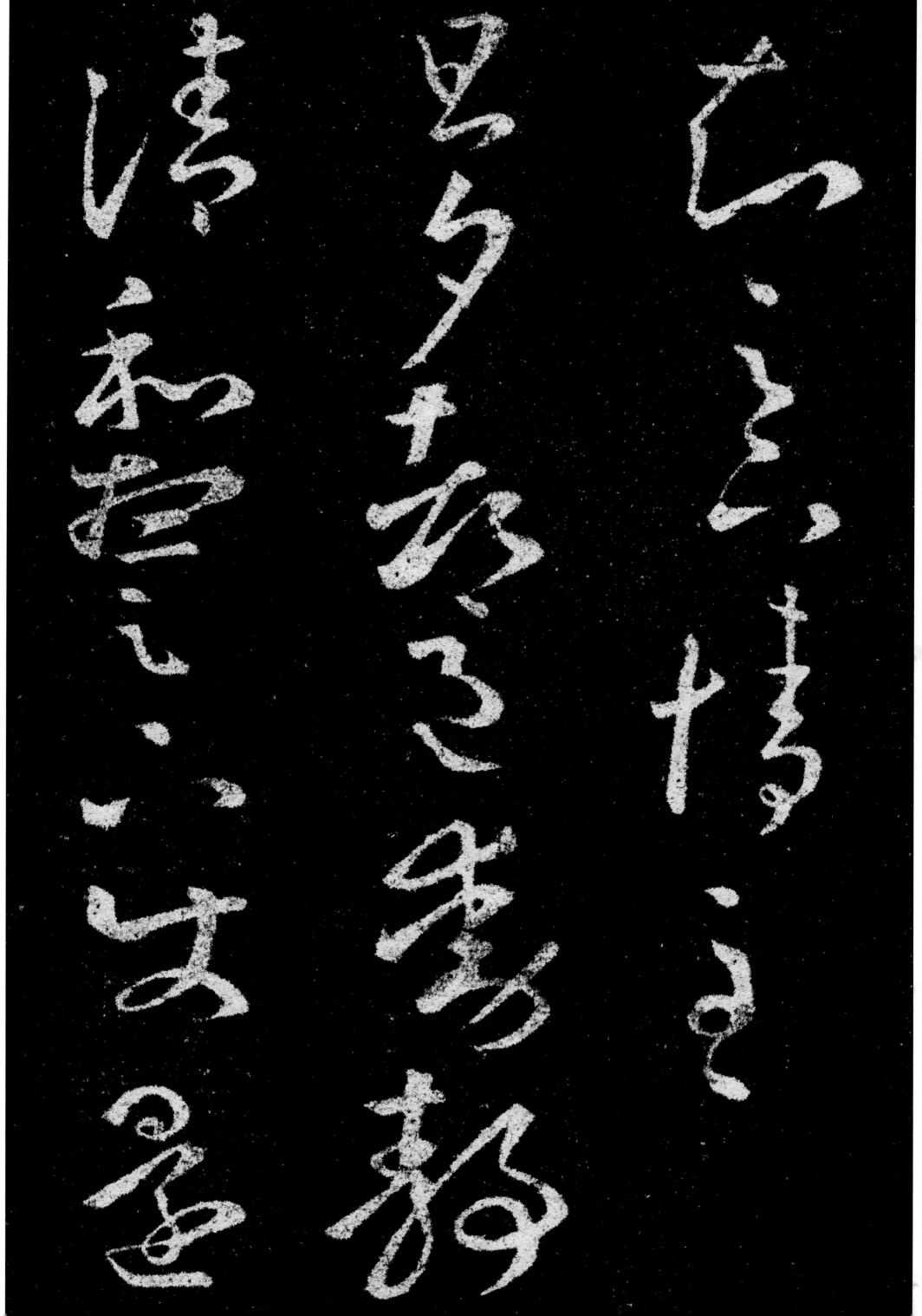

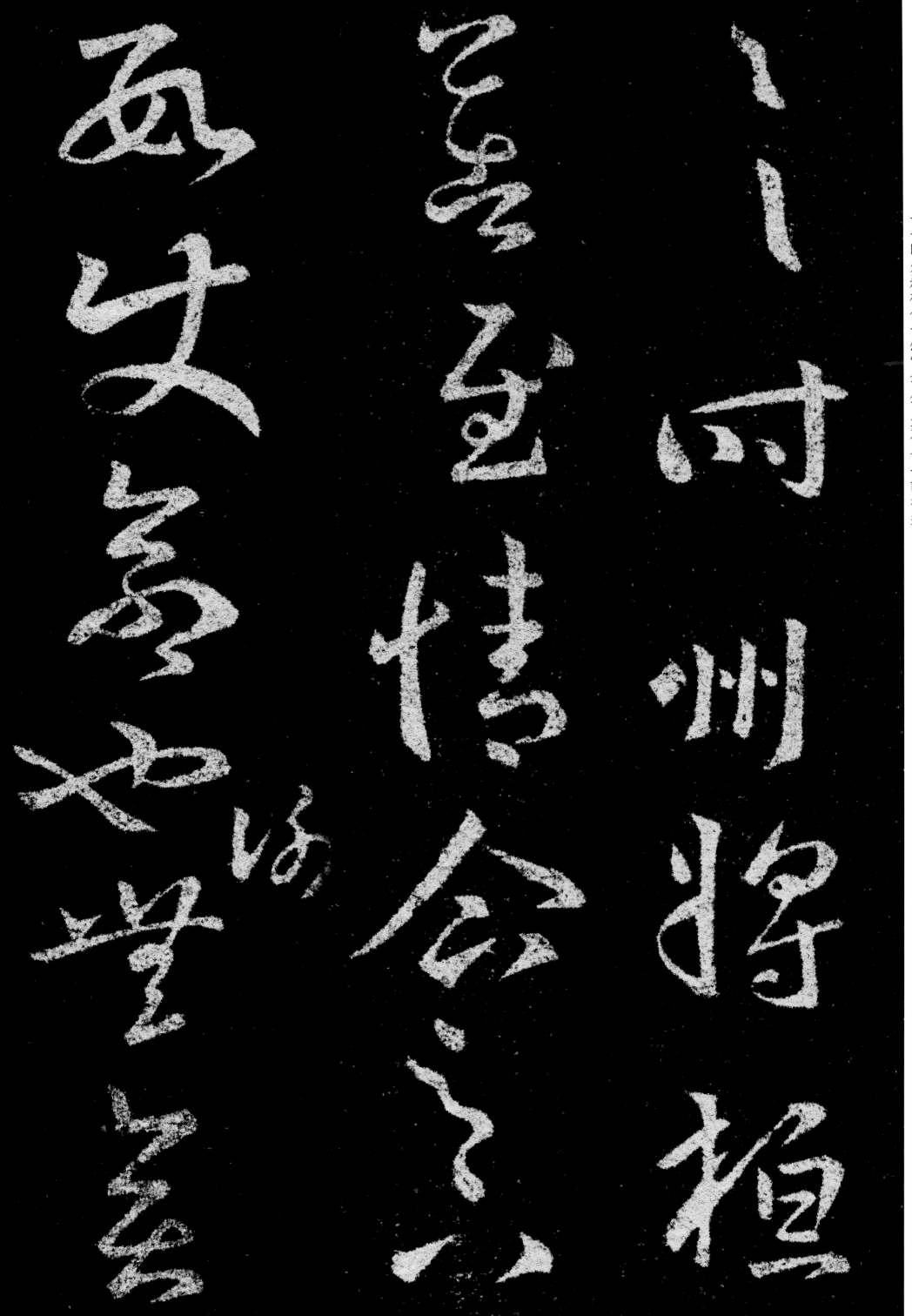

州將桓

情會之

至至

可

女無奕也嘗

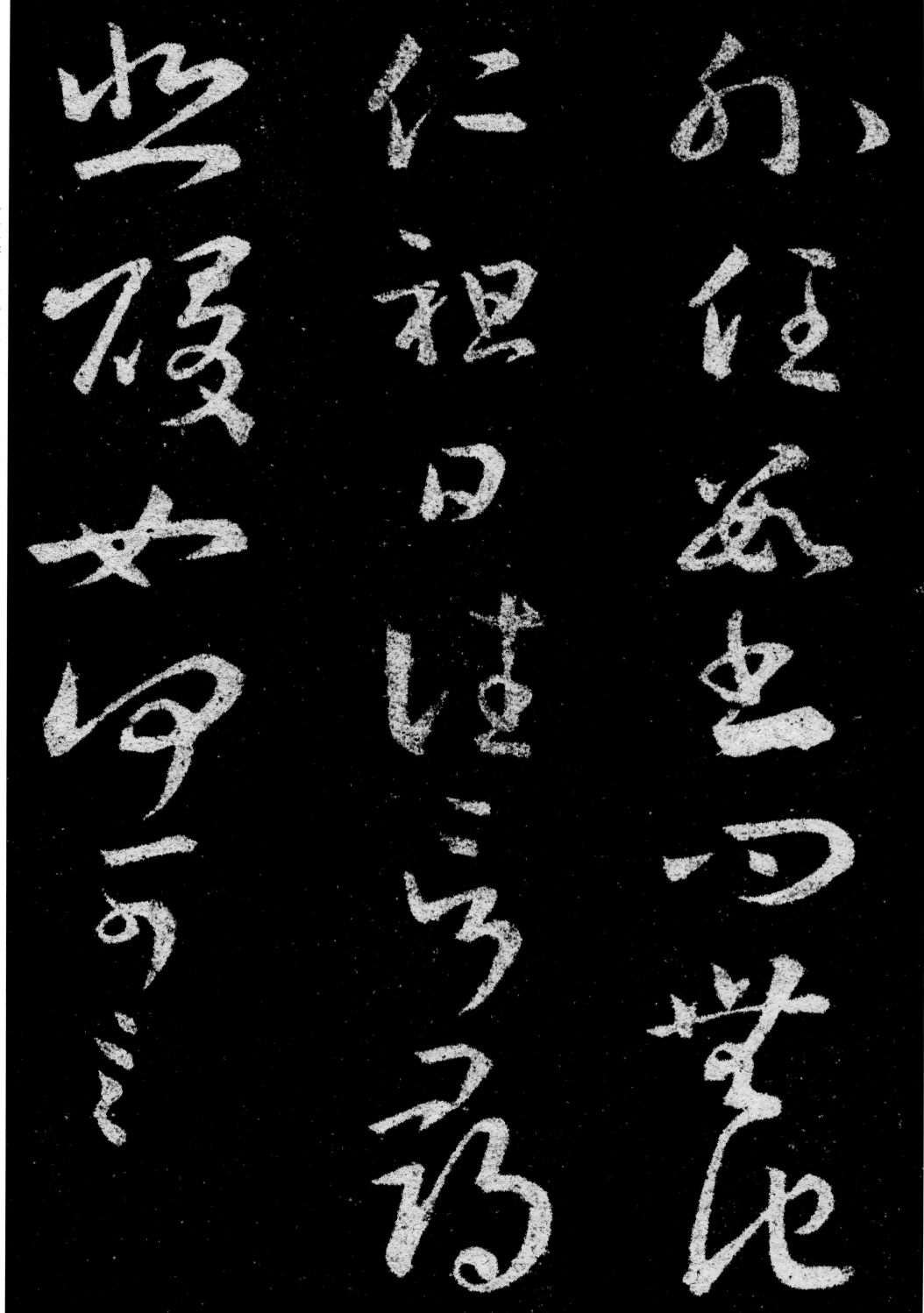

嚴君平司馬相如楊子雲皆有後不

難不知楊子雲復如此子雲何如此子雲

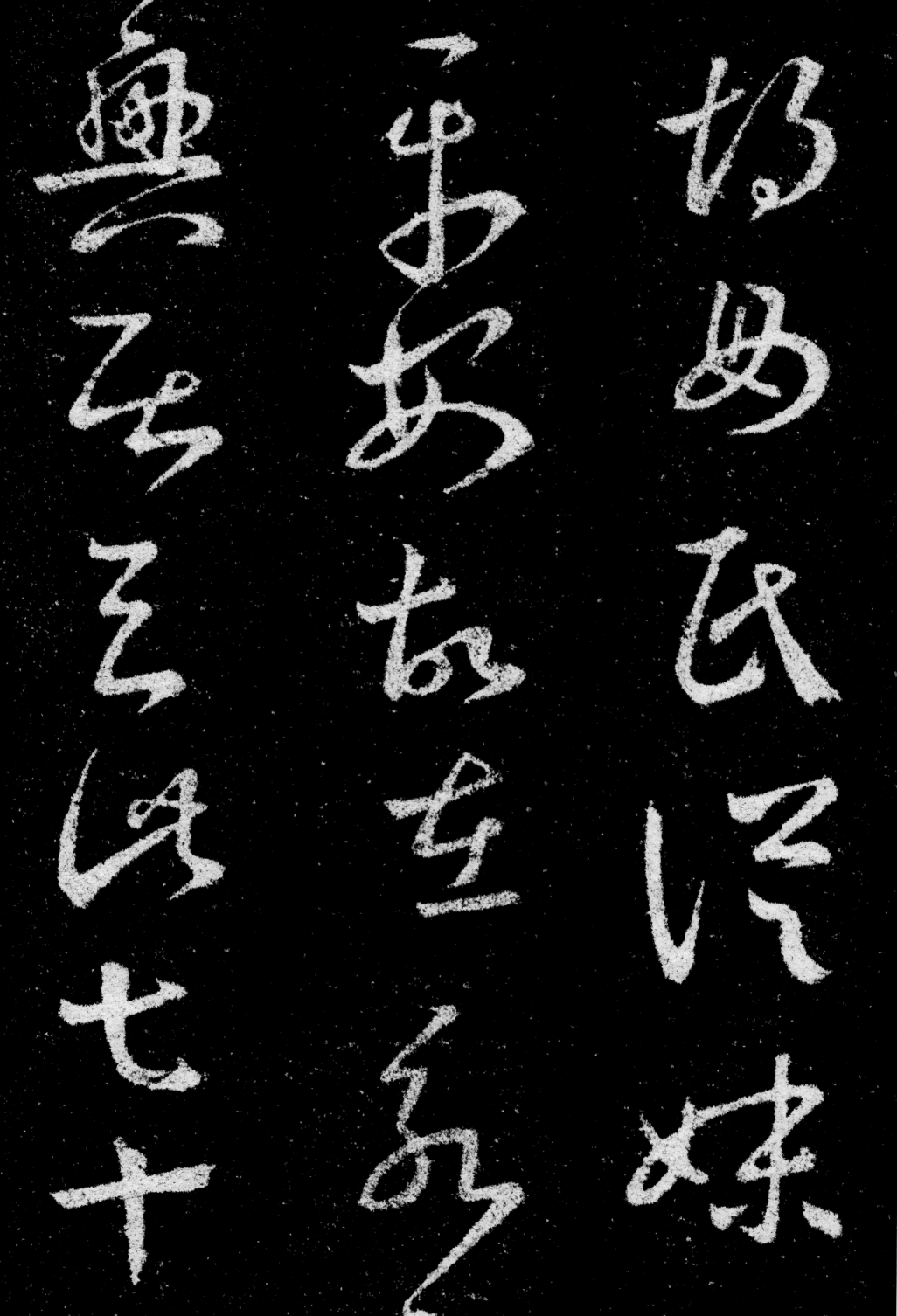

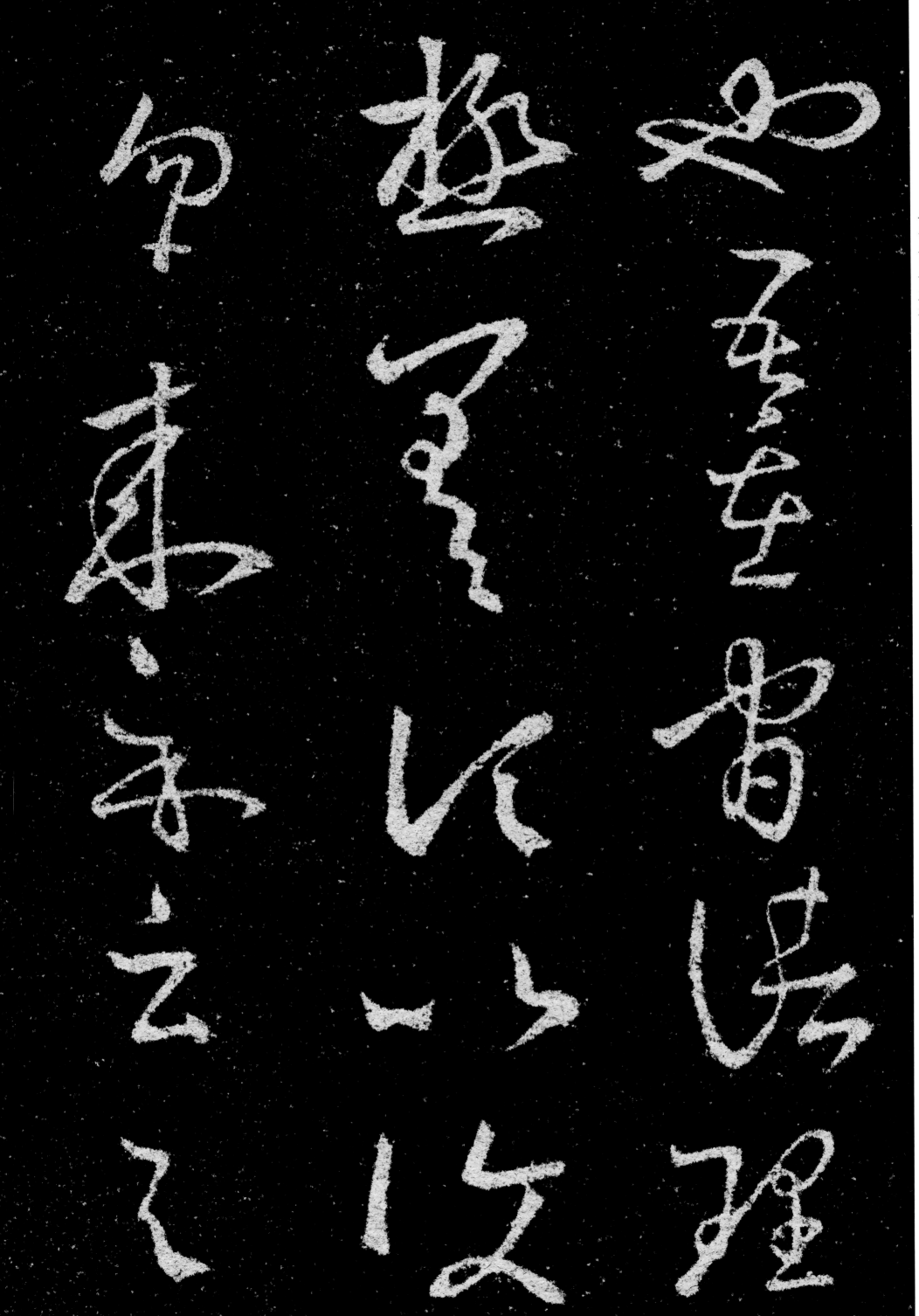

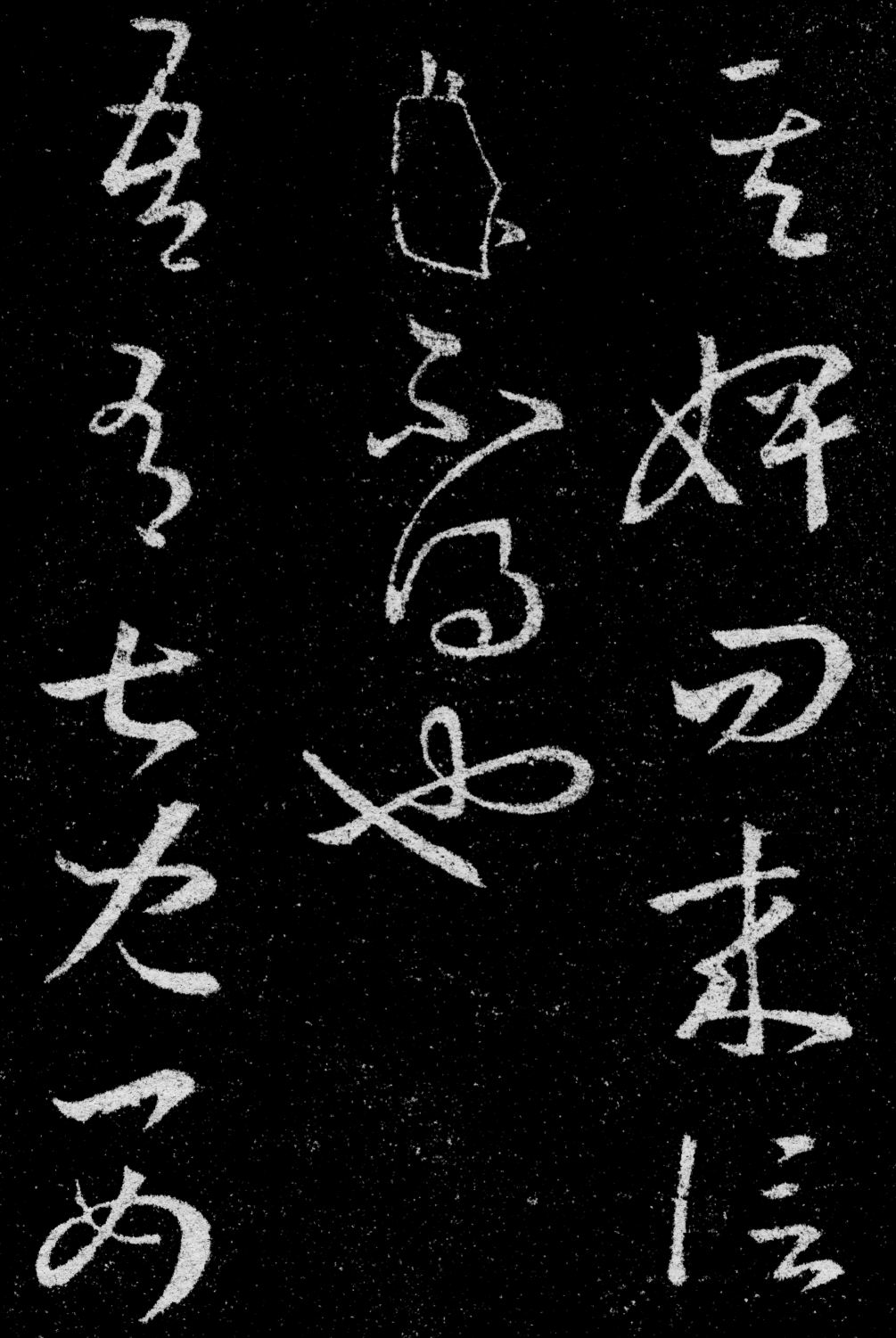

尚同生娶離

羊陸一宰石弱

未娥耳為此

婚便得至彼今内外孫有十六人足慰目前足下

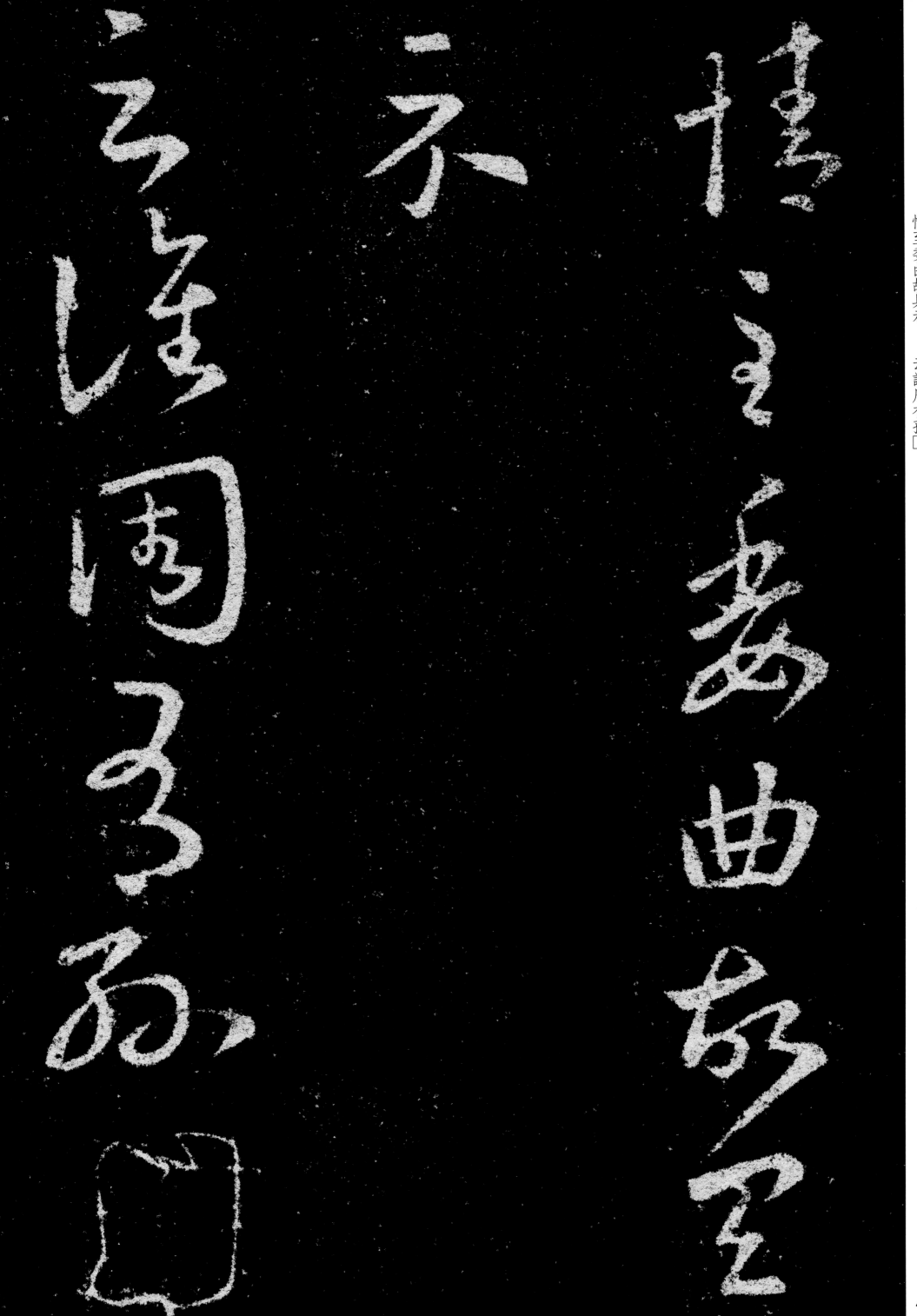

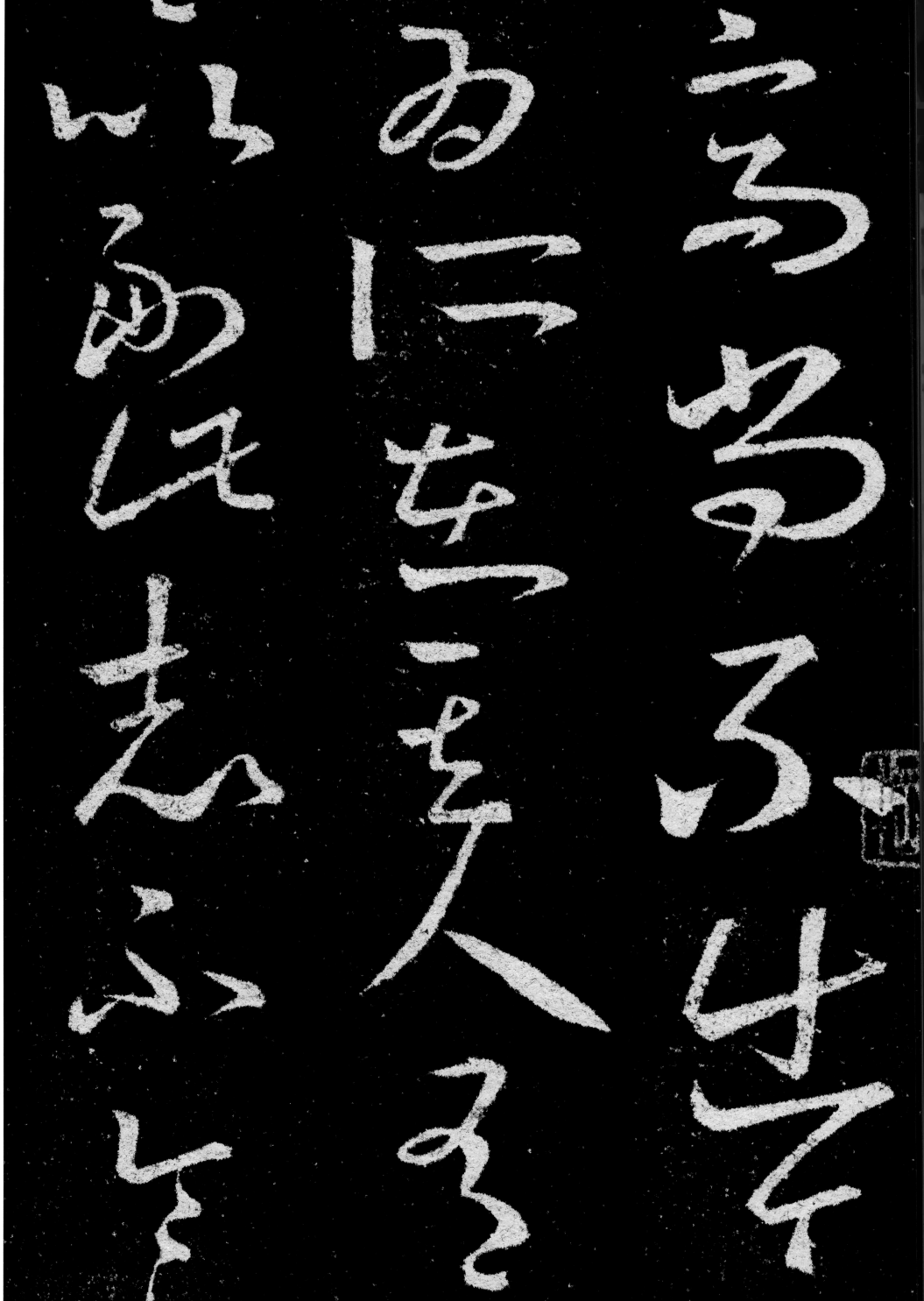

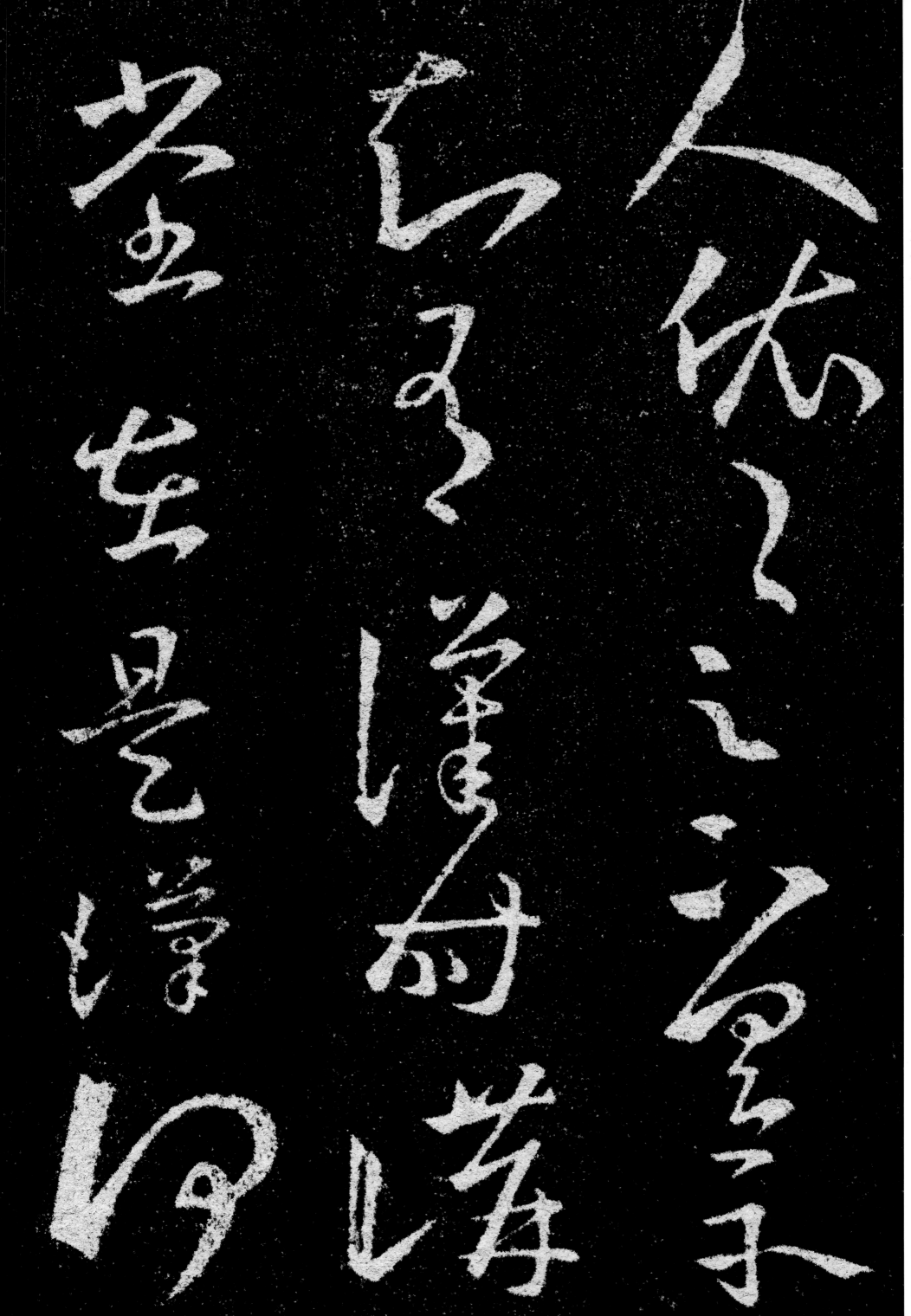

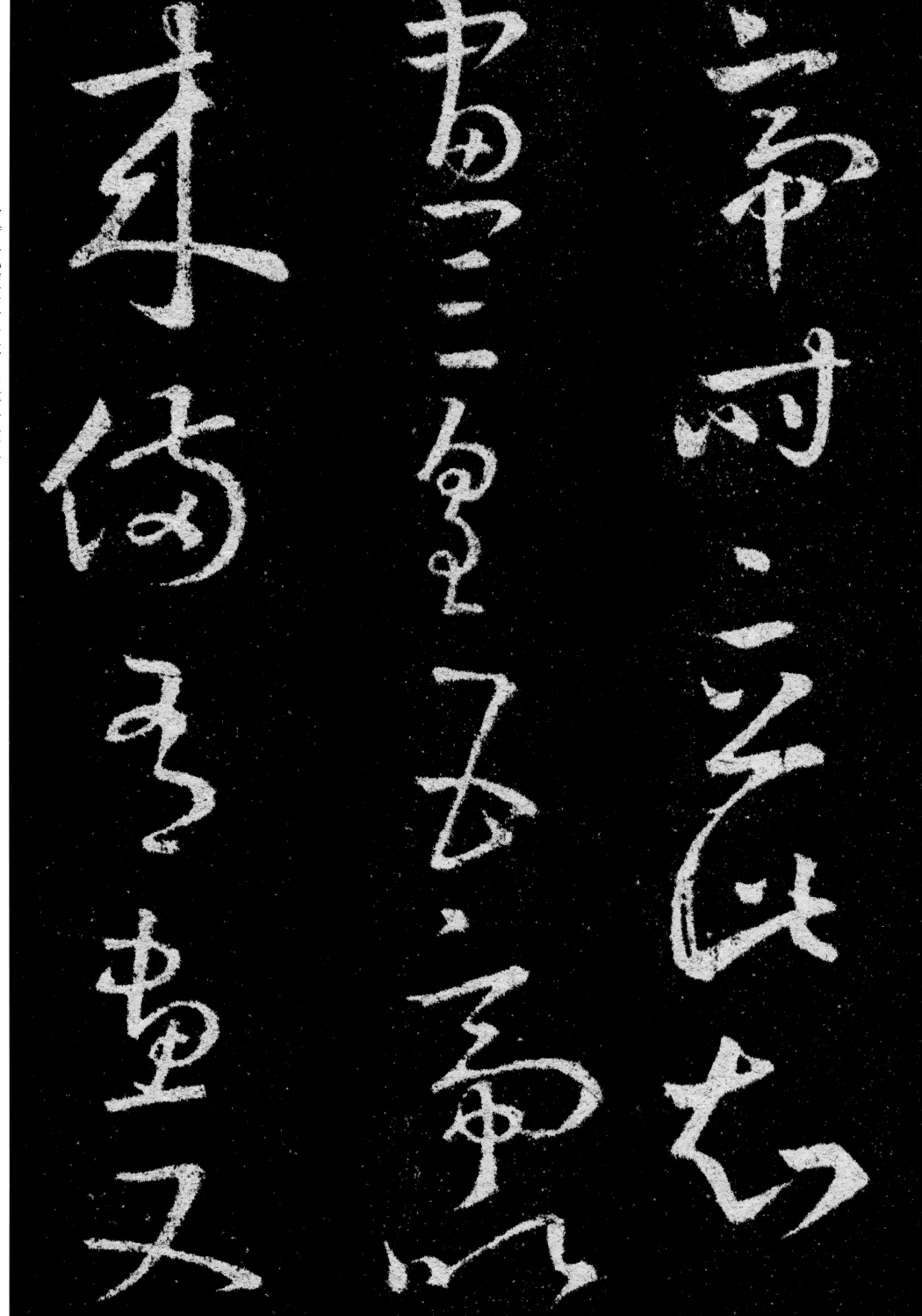

精妙甚可觀也彼有能畫者不欲因

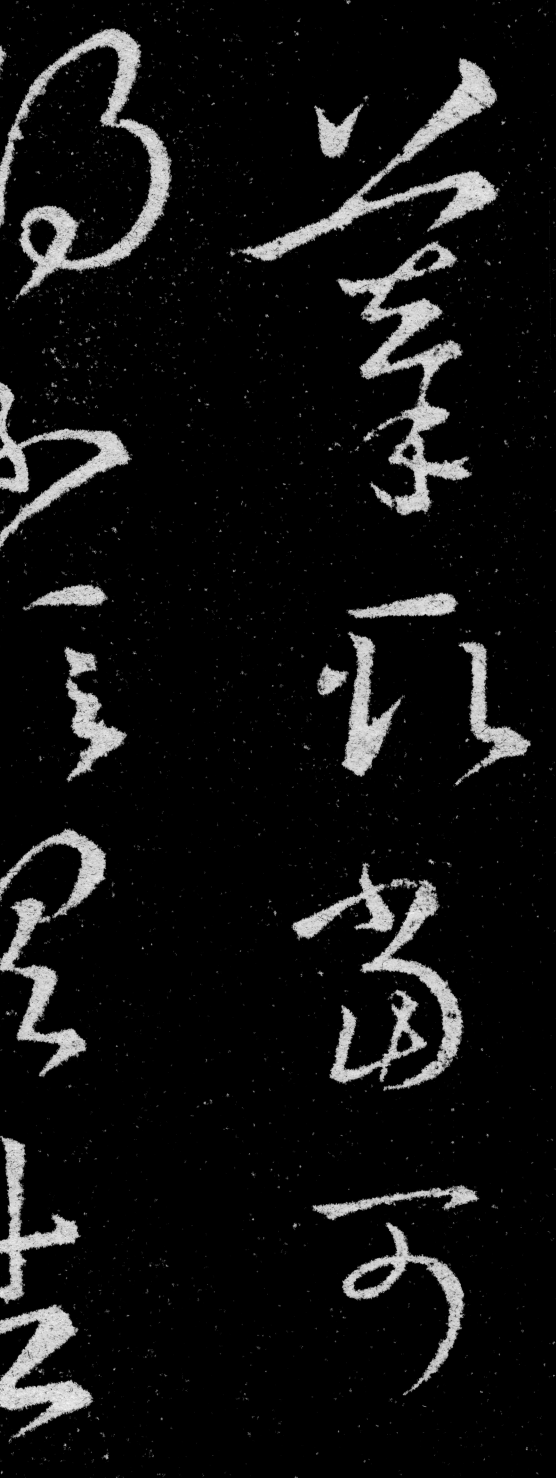

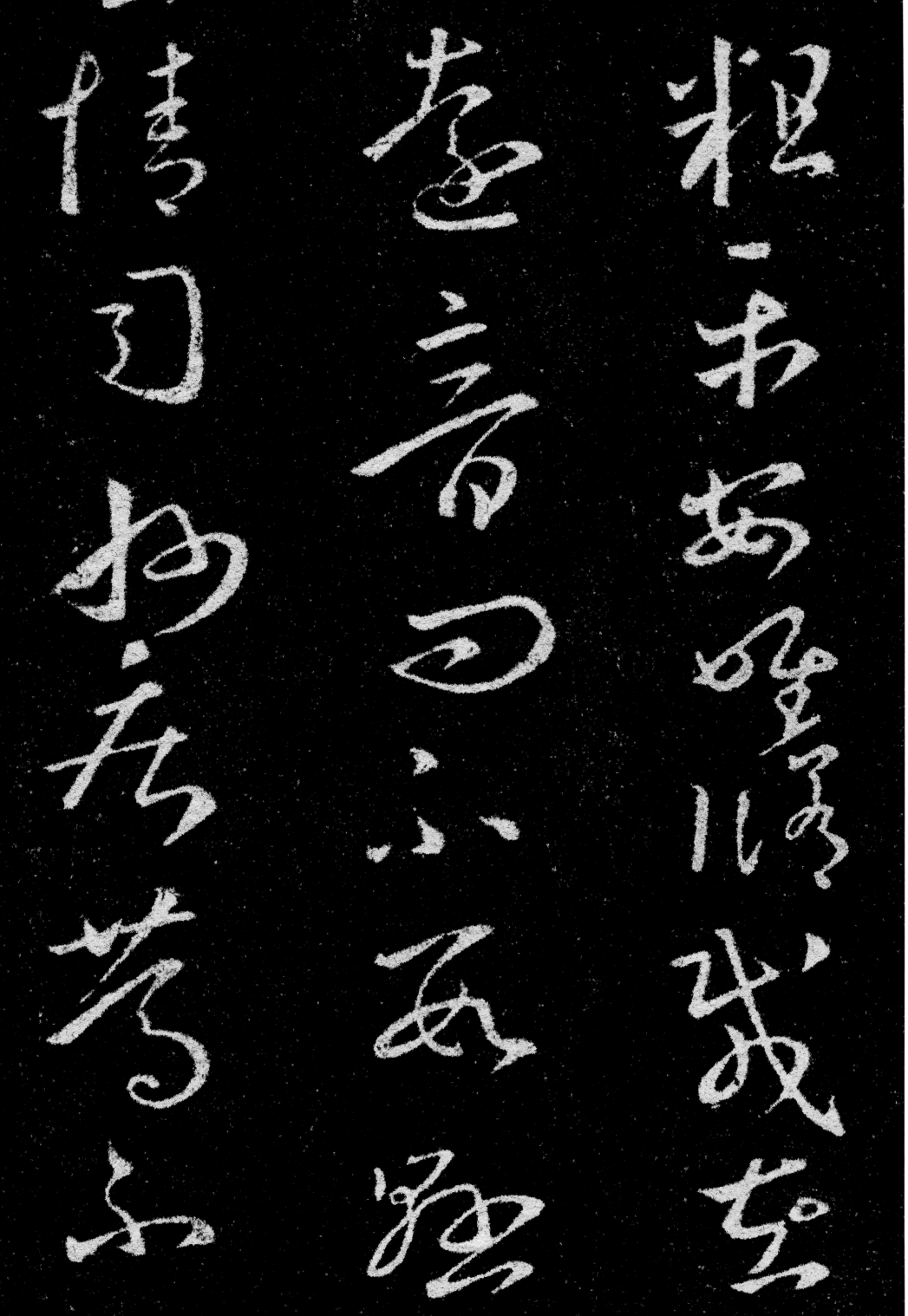

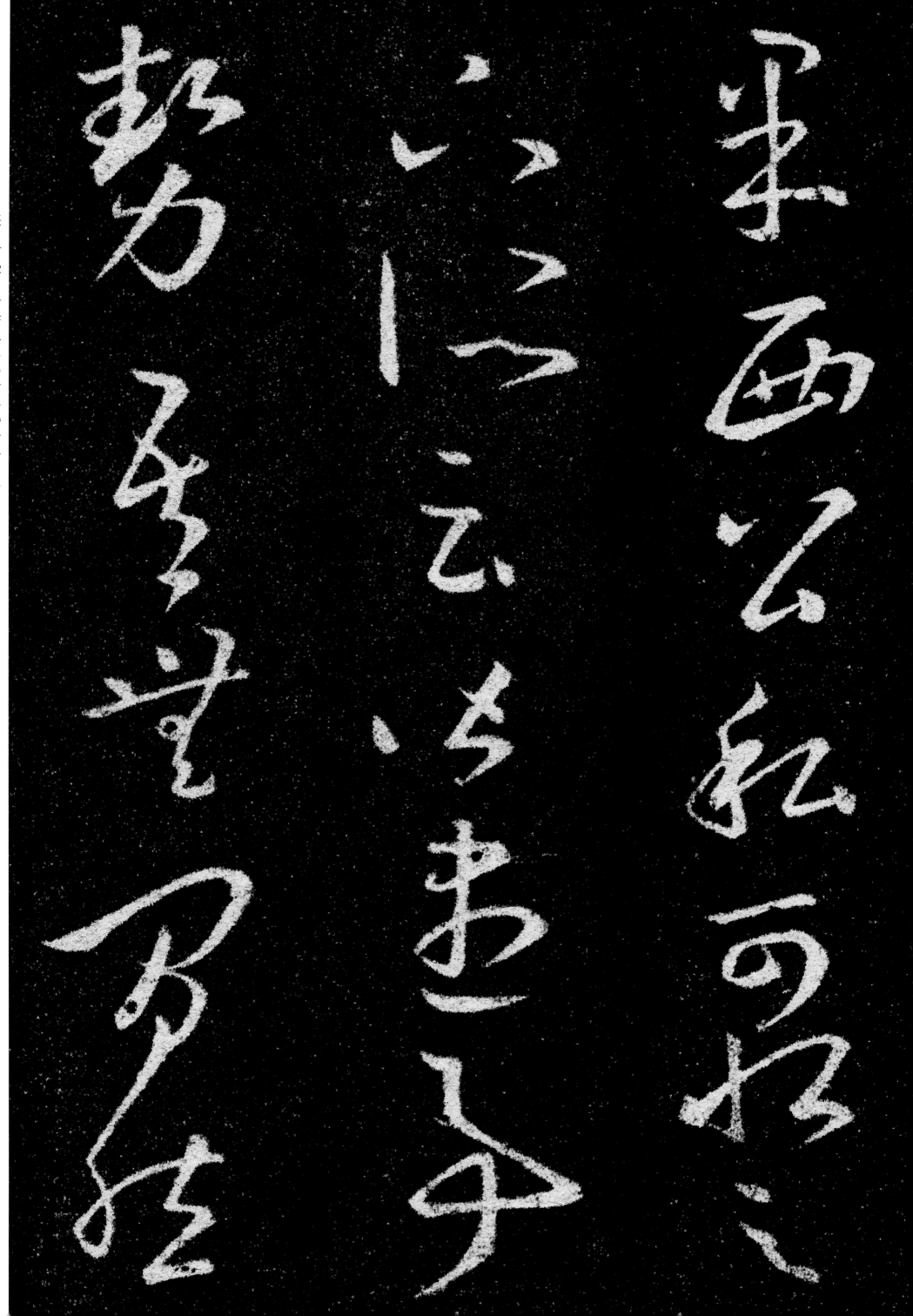

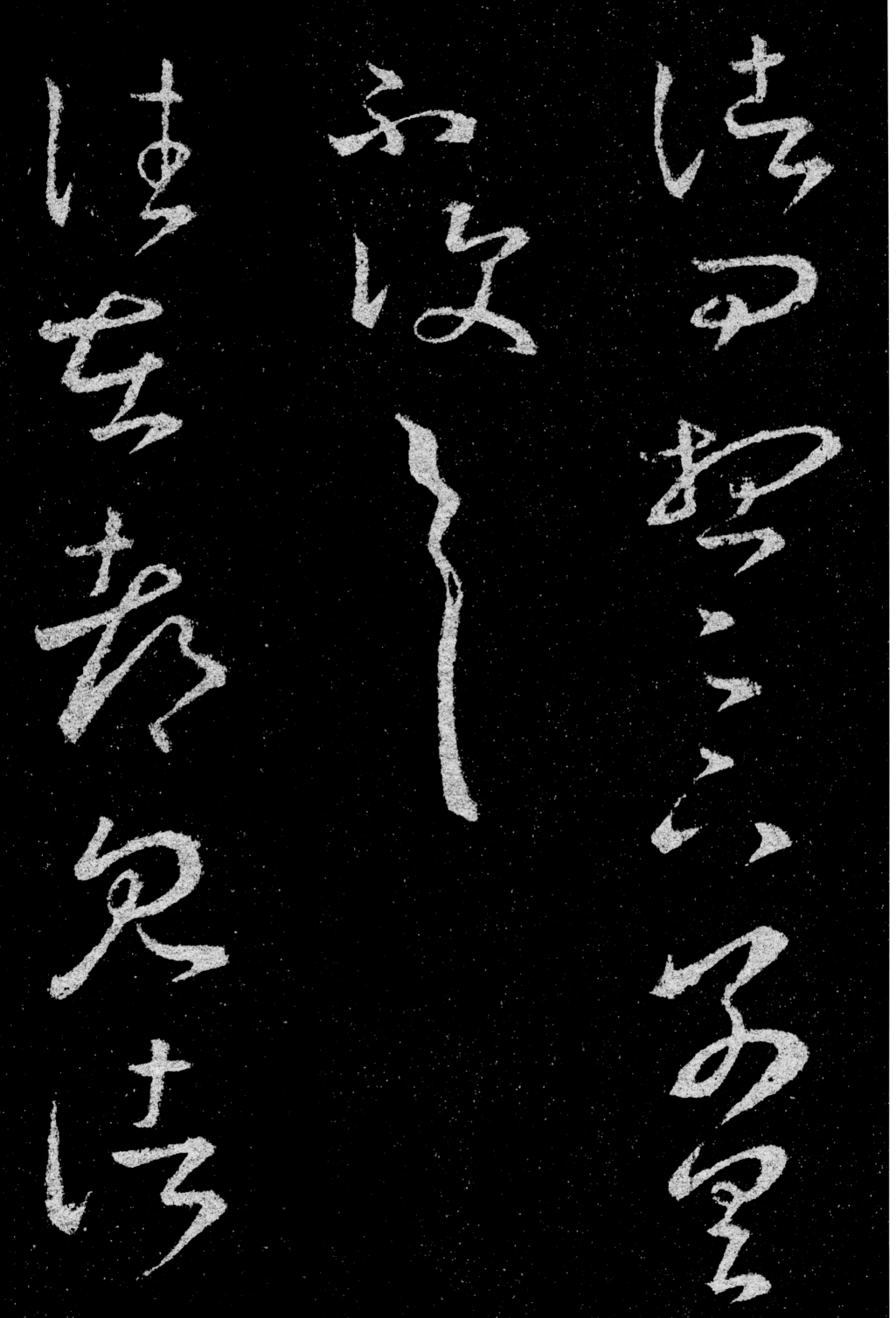

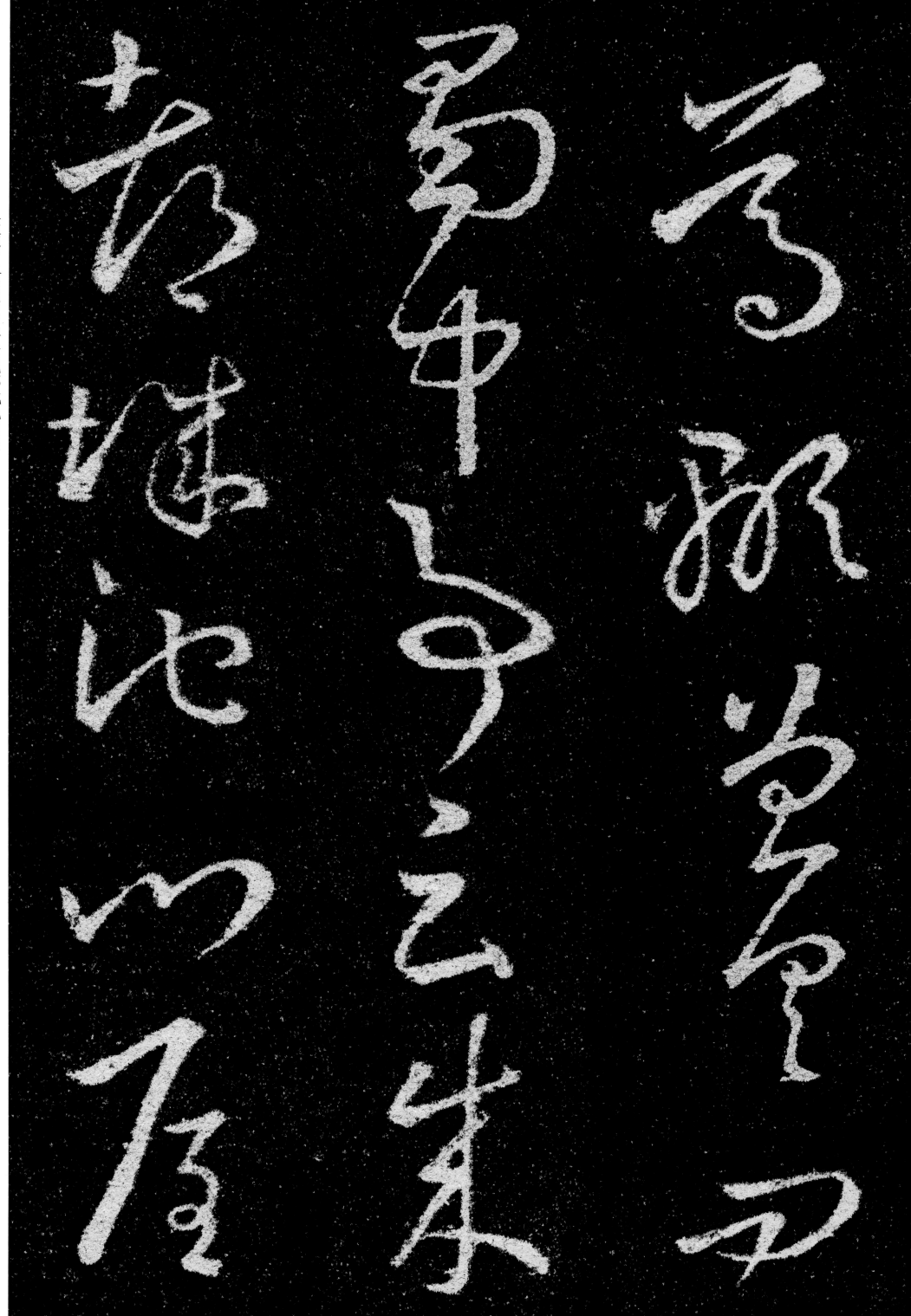

葛顯曾具問蜀中事云成都城池門屋

楼观

楼观皆是秦時司馬錯所脩令人遠想慨然爲尔不信

56

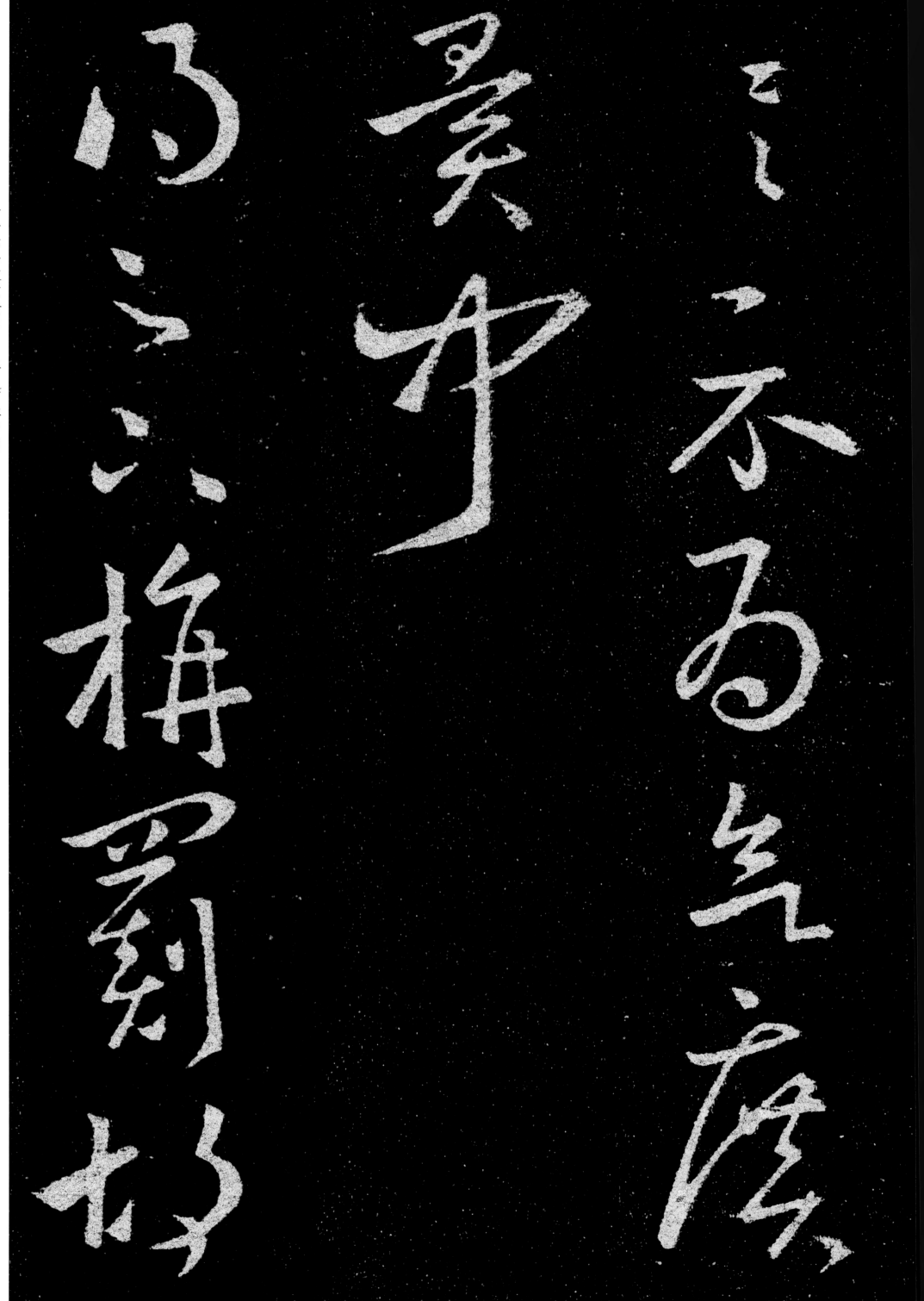

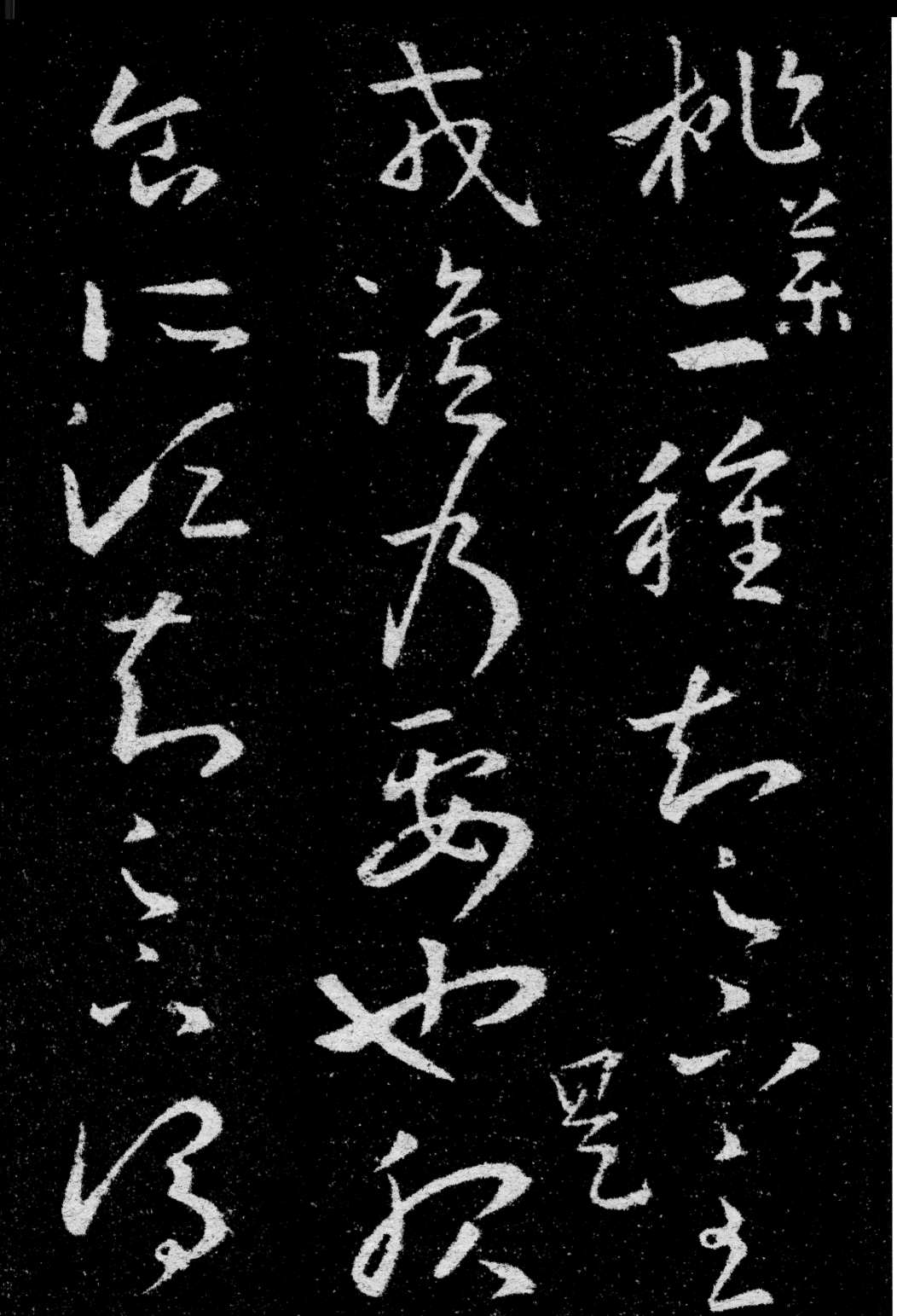

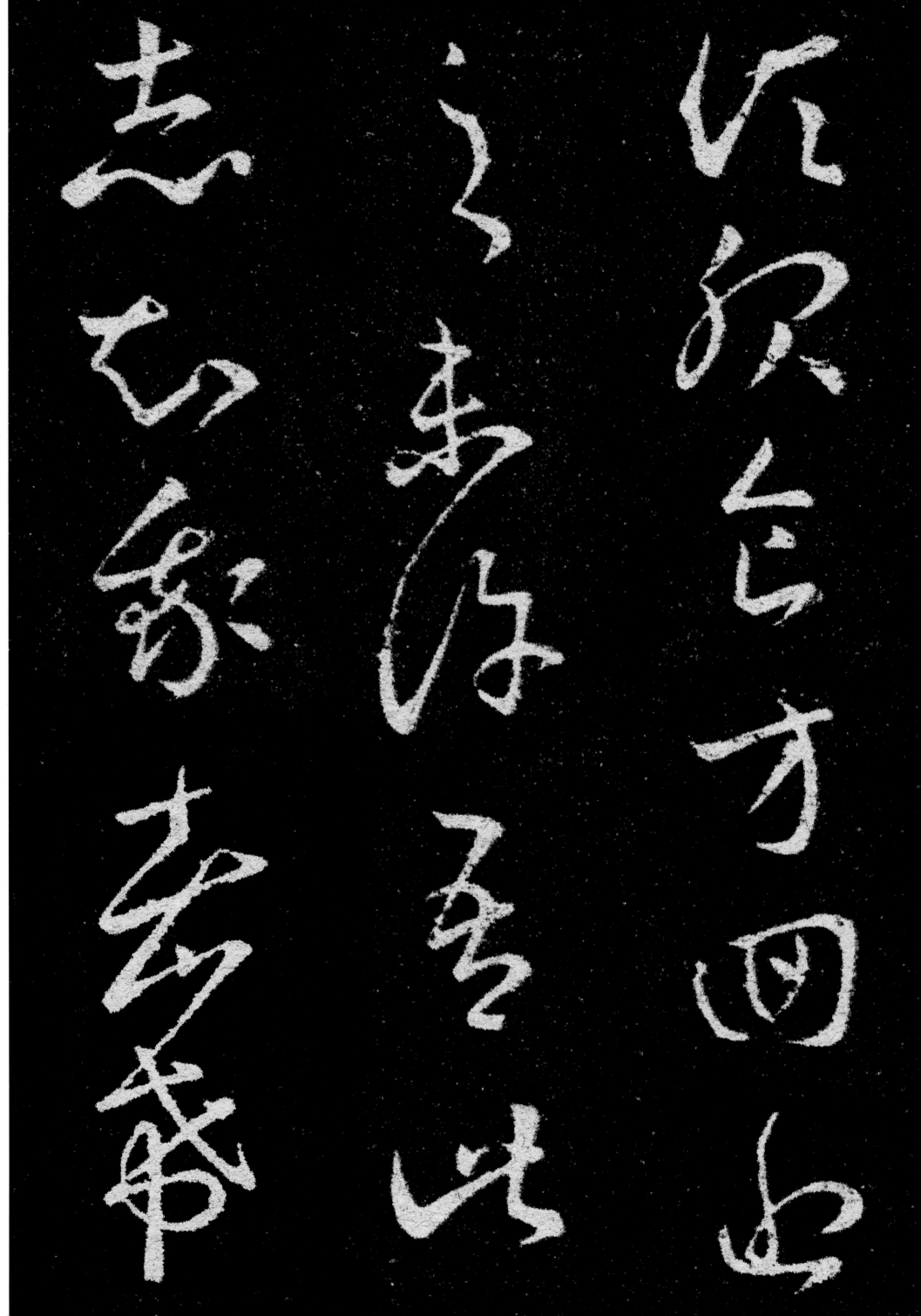

須服食方回近之未許吾此志知我者希

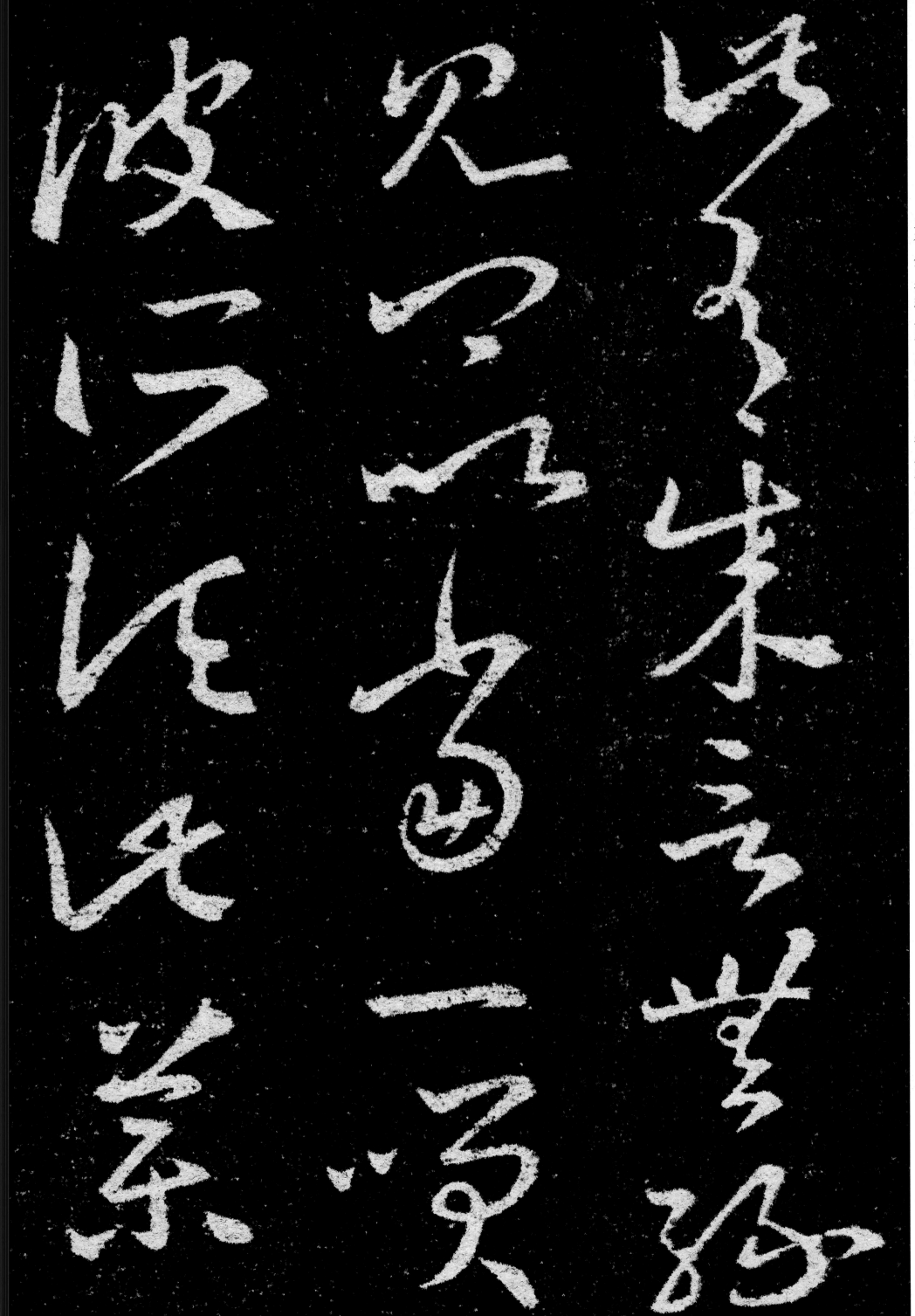

草可示當致　青李來禽　子皆囊盛爲佳函封多不生

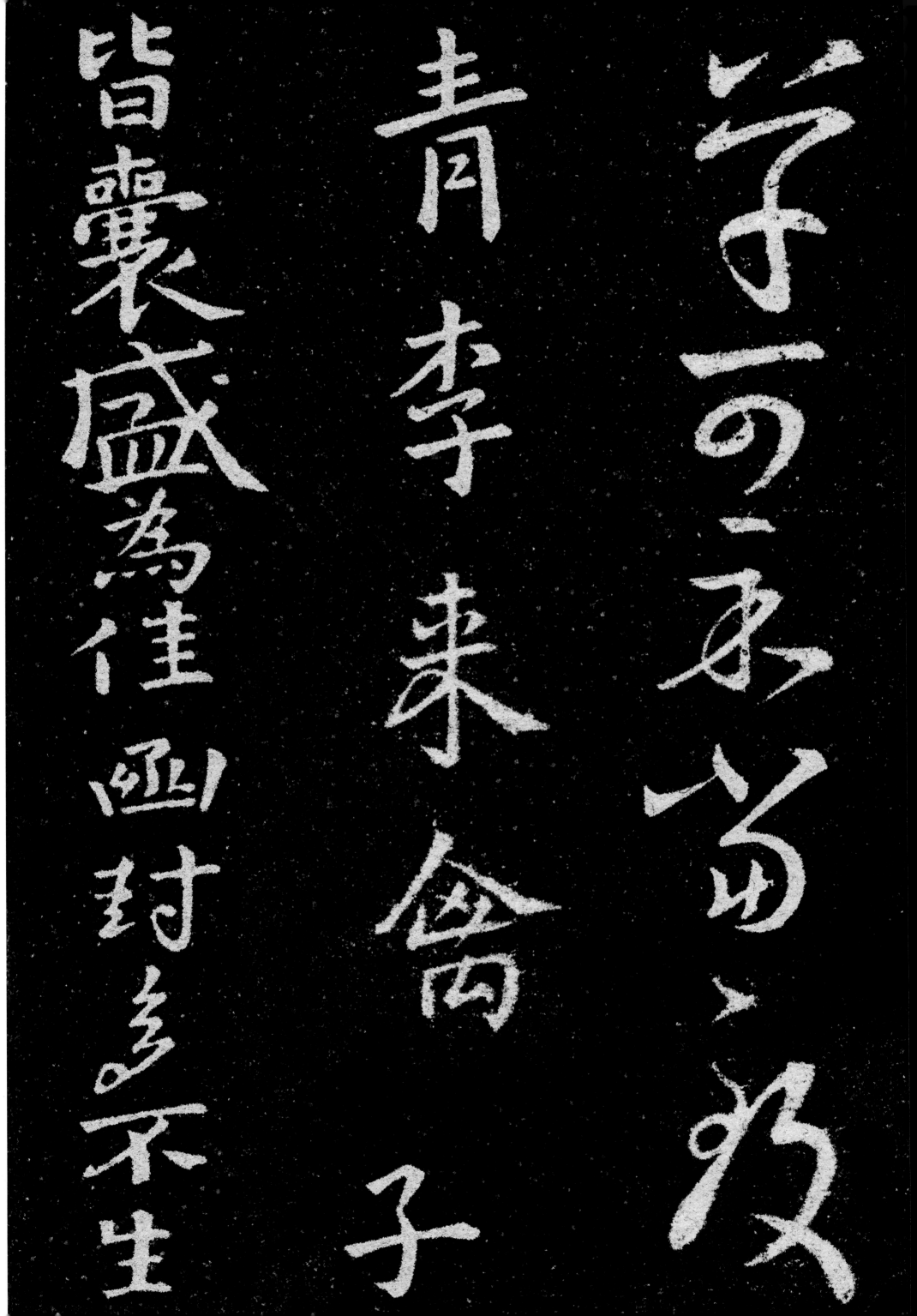

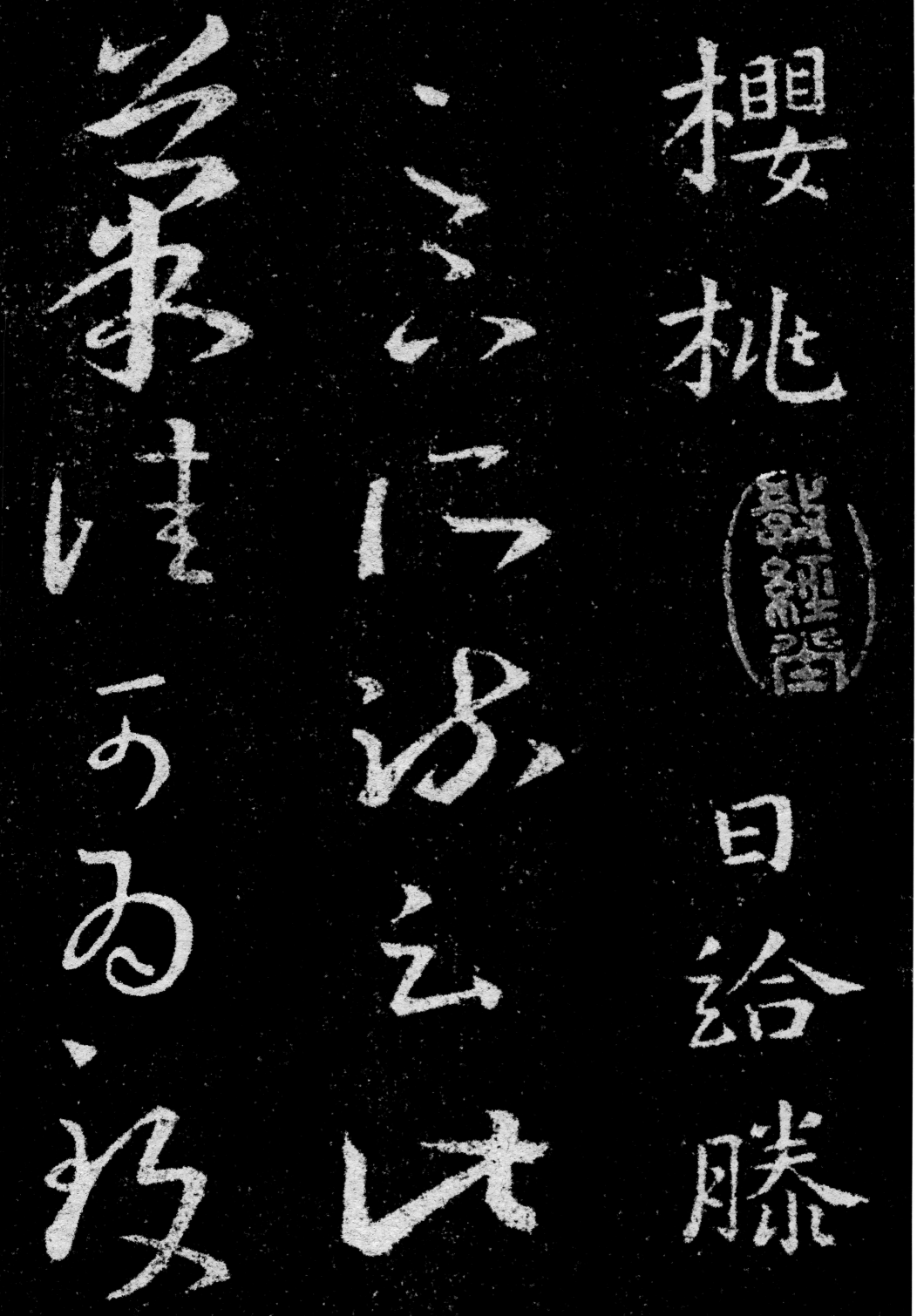

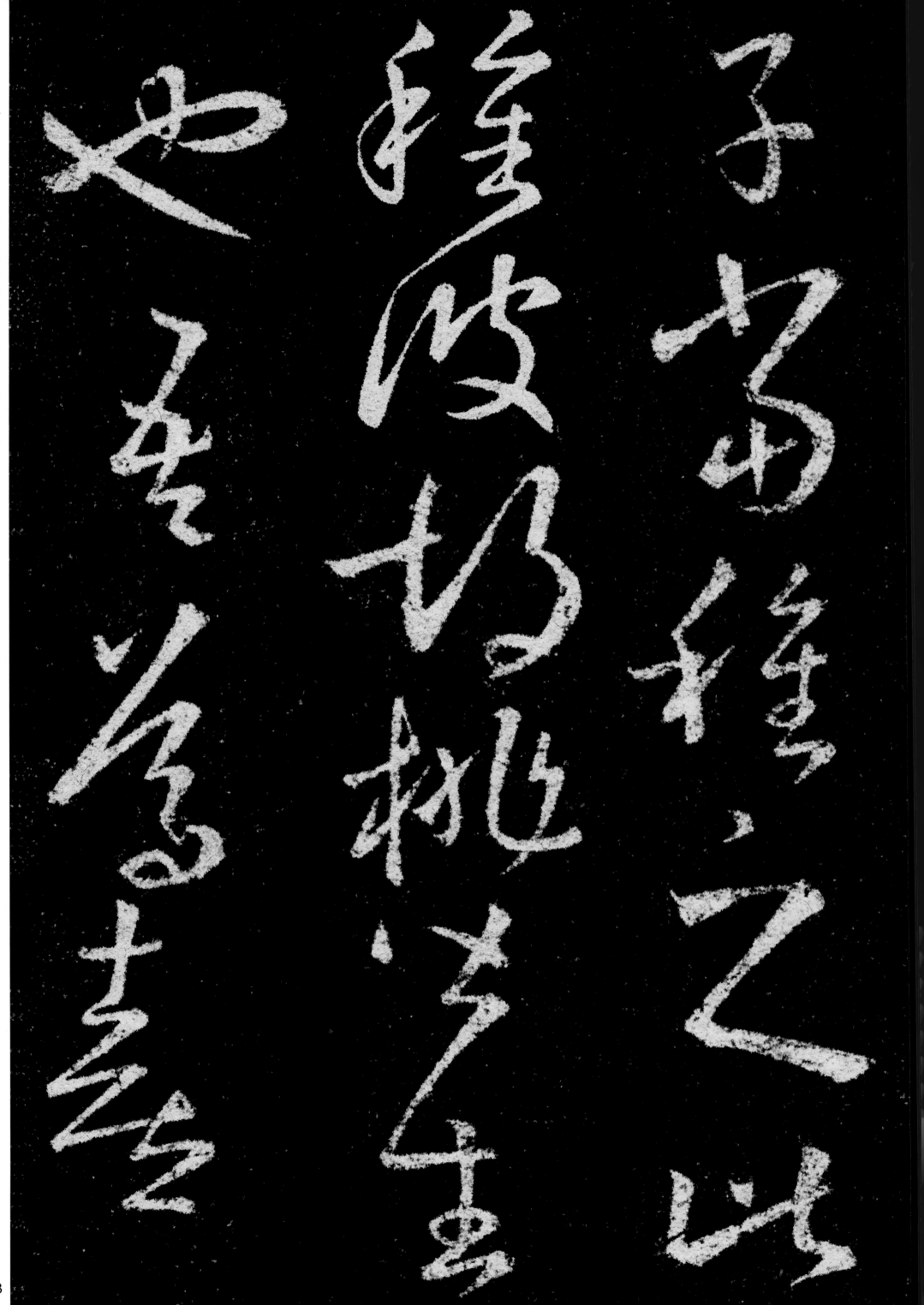

子當種之此種彼胡桃皆生也吾篤喜

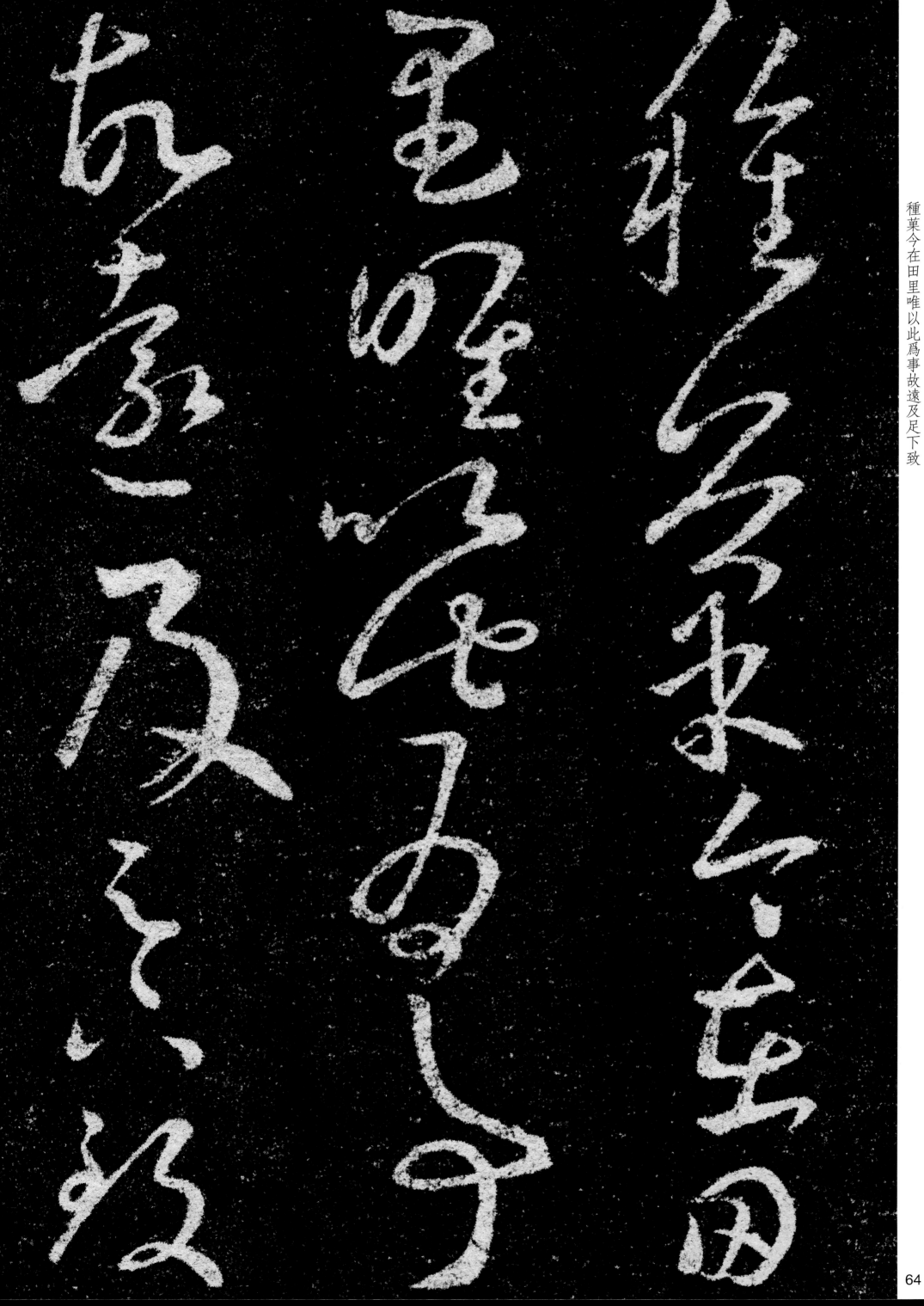

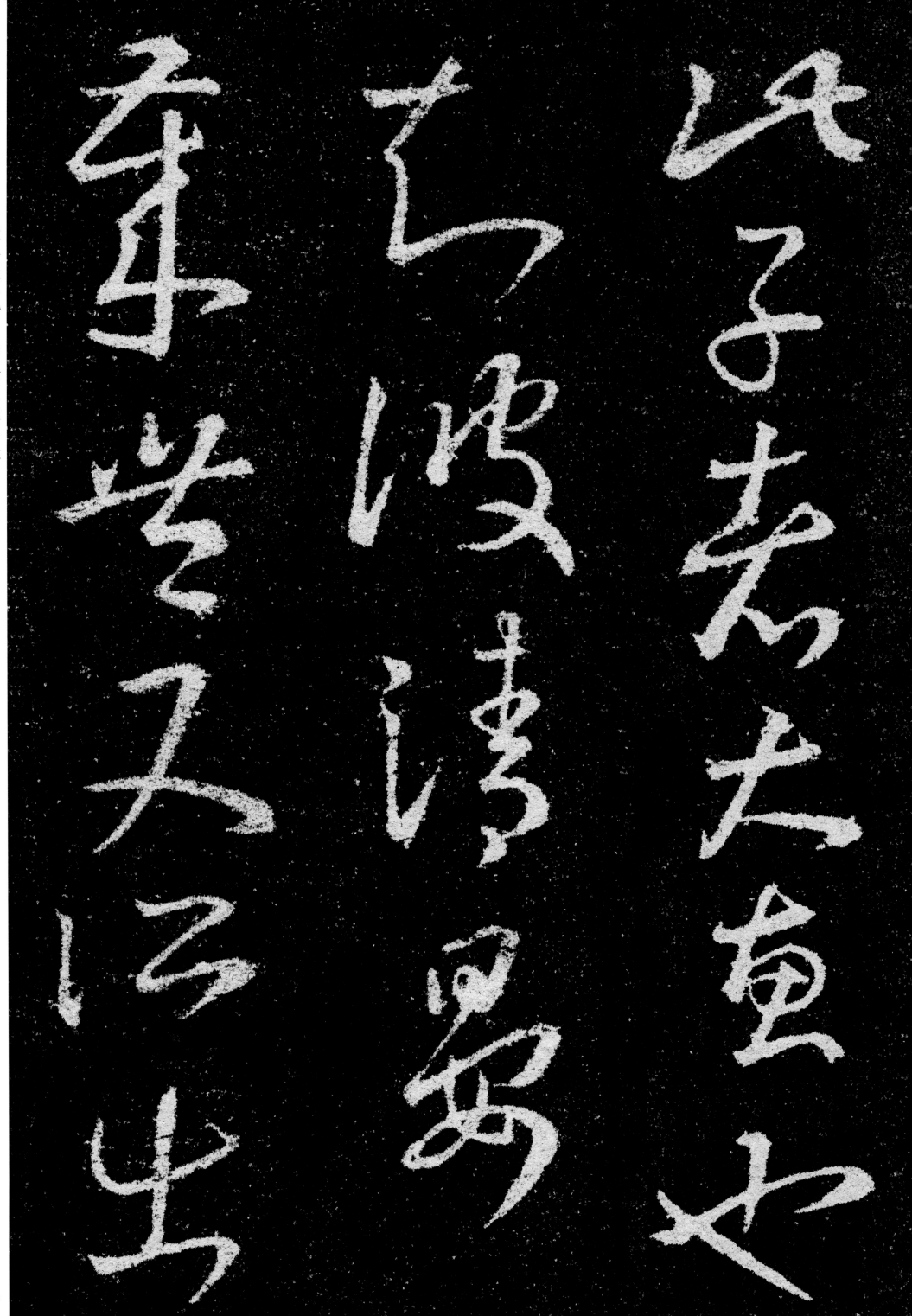

此子者大惠也　知彼清晏歲豐又所出

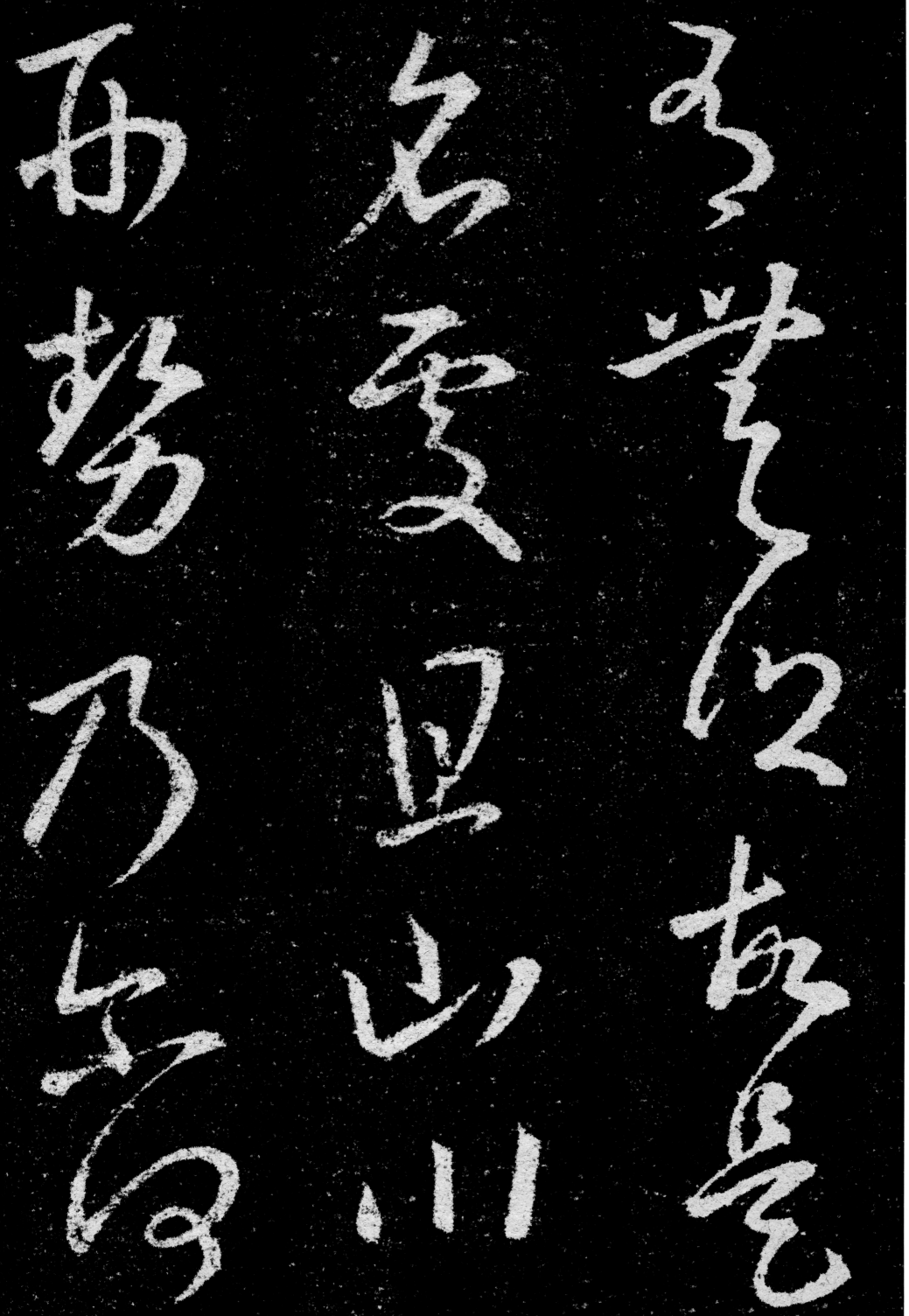

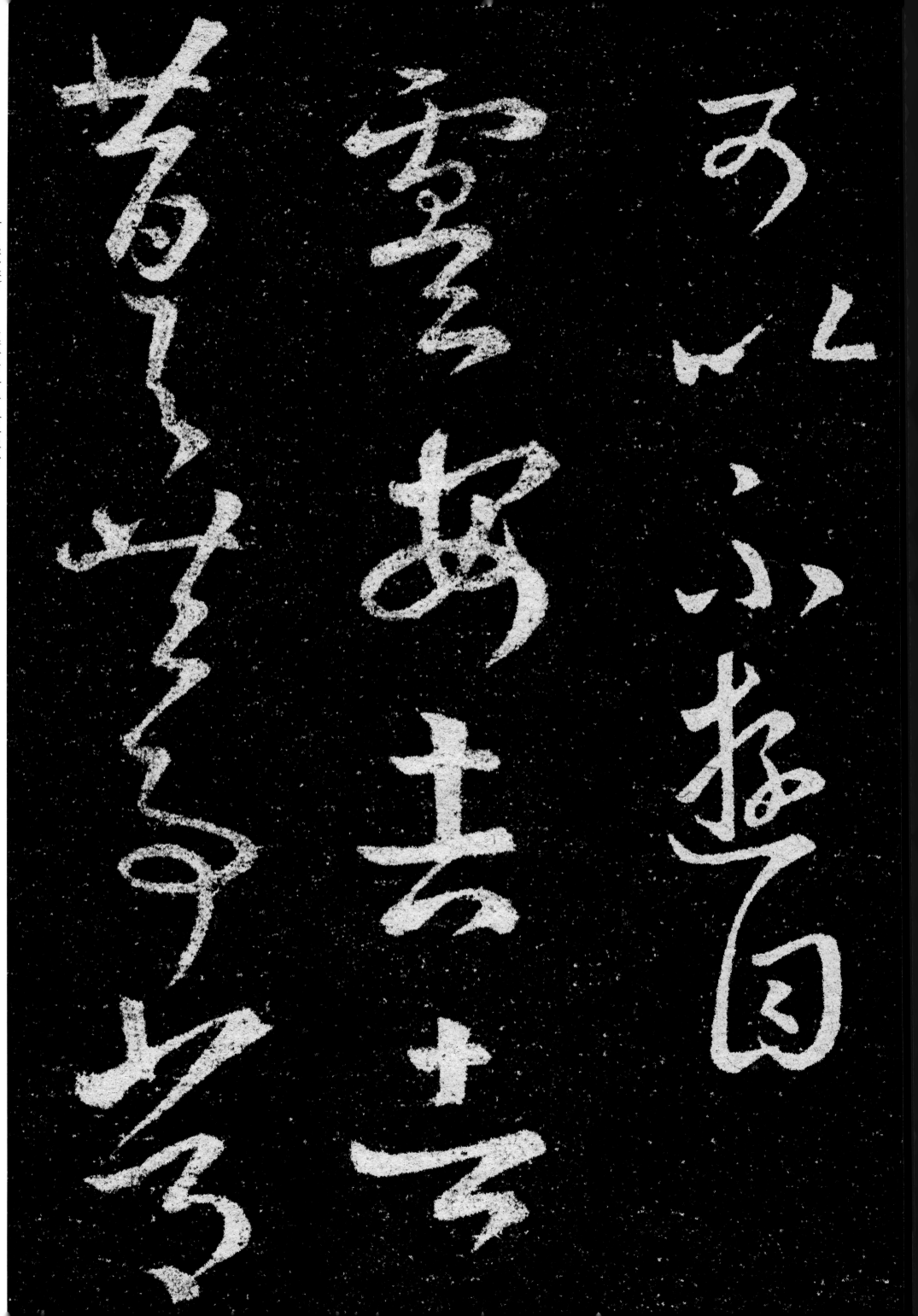

可以不遊目　虞安吉者昔與共事常

67

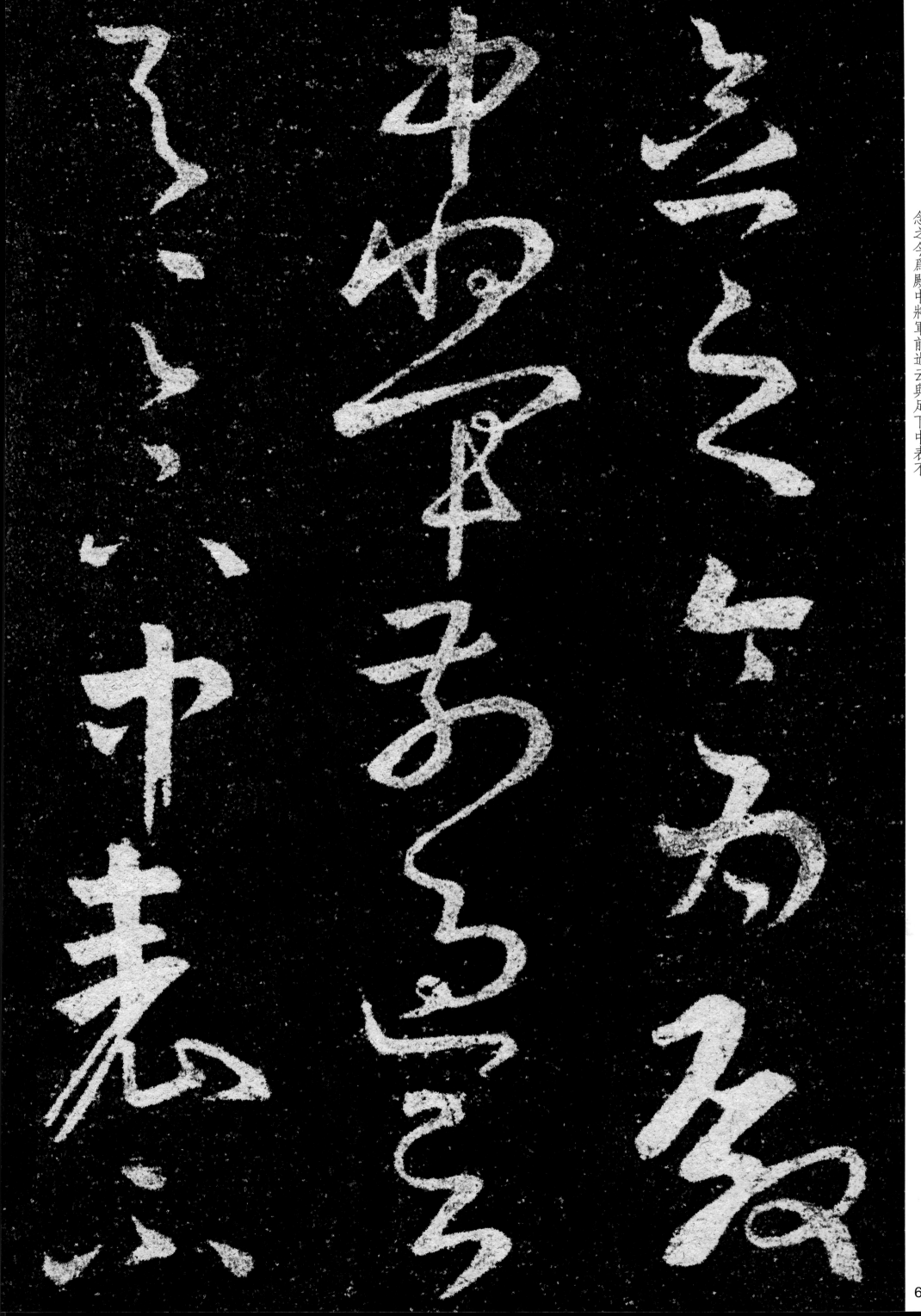

以年老甚欲與足下爲下寮意其資

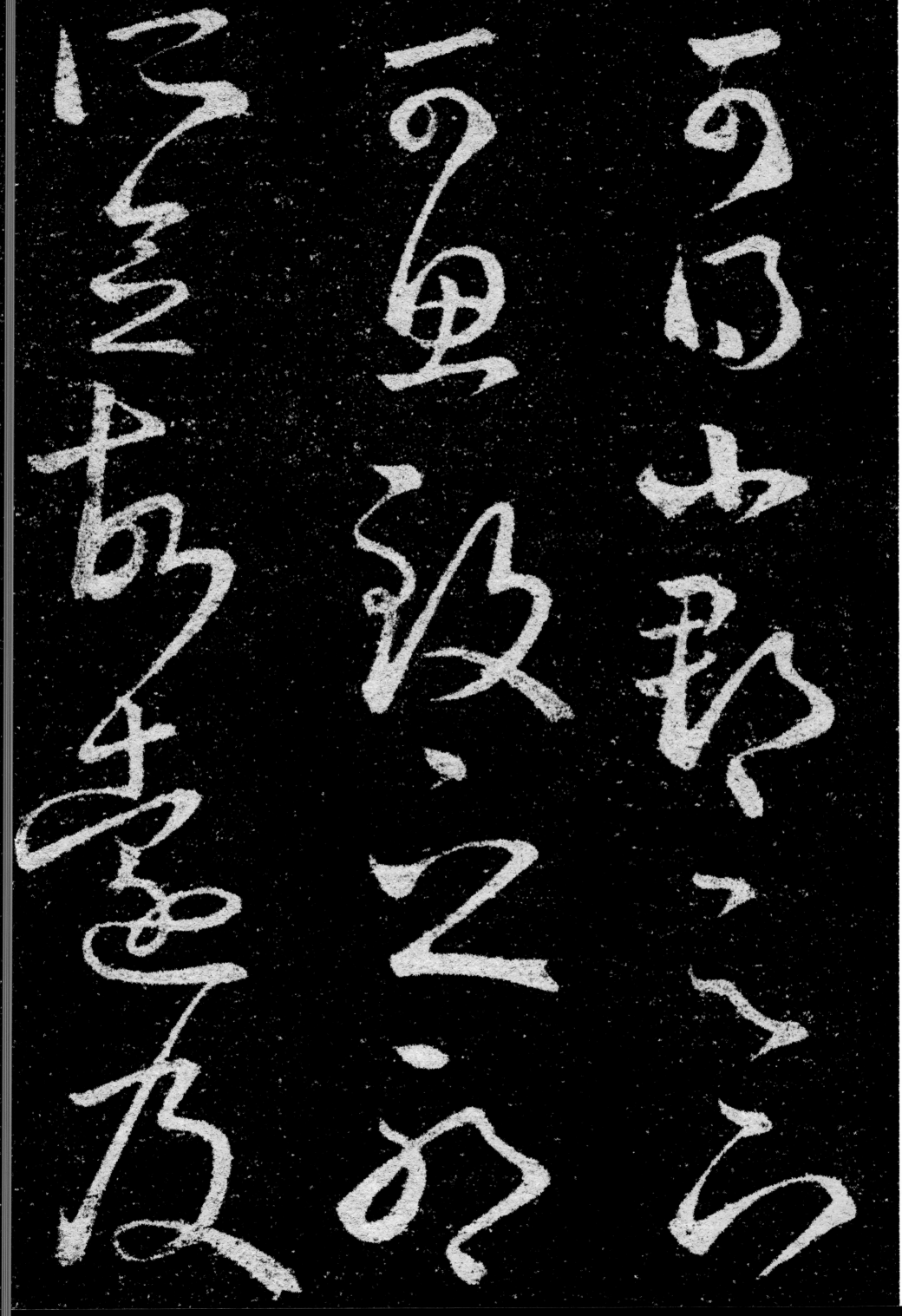

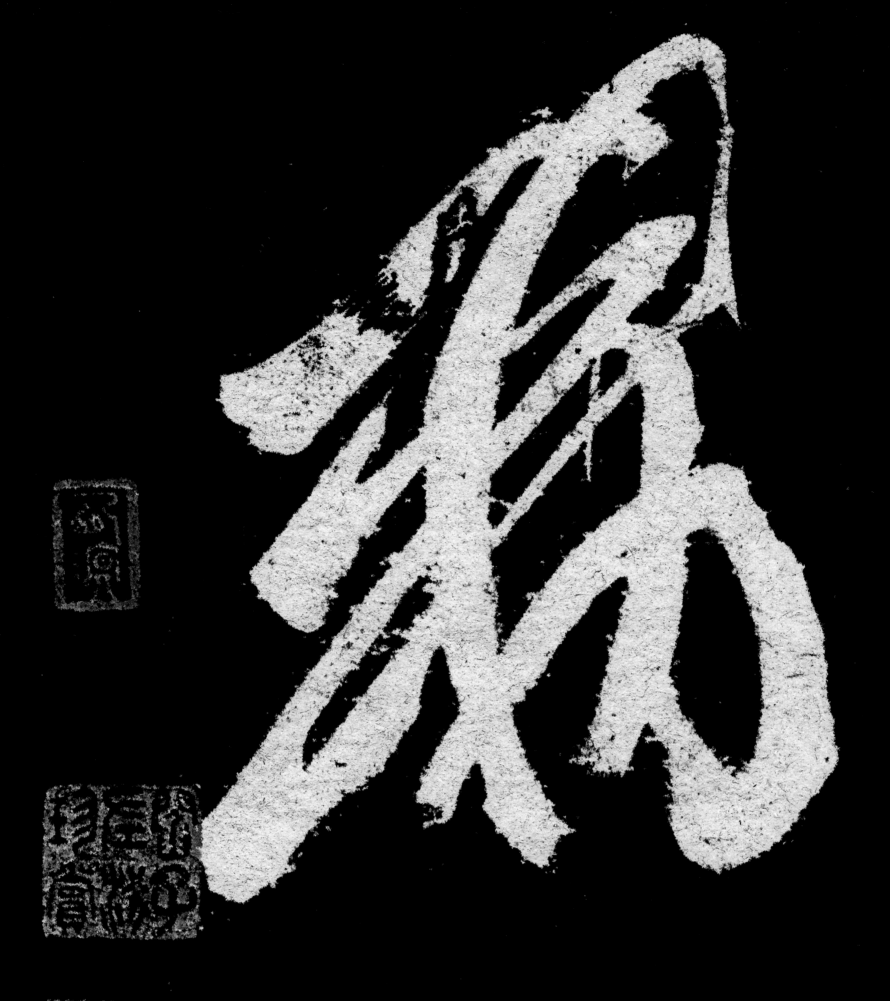

勑

付直弘文館

臣解无畏勒

充館舍本

臣褚遂良校

無失